蕭秀姍 譯

麥可·巴菲爾德
MIKE BARFIELD 著

飛行學校

從紙飛機、飛魚到太空梭，
20組紙模型帶你體驗飛行的樂趣與奧妙

FLIGHT SCHOOL:
FROM **PAPER PLANES** TO **FLYING FISH,** MORE THAN
20 MODELS TO MAKE AND FLY

麥可·巴菲爾德創作繪製

《飛行學校》完全在英格蘭北約克郡創作繪製，
用以紀念該郡偉大的飛行先驅喬治·凱利爵士。

商周教育館34

飛行學校：
從紙飛機、飛魚到太空梭，20組紙模型帶你體驗飛行的樂趣與奧妙

作者／麥可·巴菲爾德
企劃選書／羅珮芳
責任編輯／羅珮芳
版權／吳亭儀、江欣瑜
行銷業務／周佑潔、林詩富、賴玉嵐、賴正祐
總編輯／黃靖卉
總經理／彭之琬
事業群總經理／黃淑貞

發行人／何飛鵬
法律顧問／元禾法律事務所王子文律師
出版／商周出版
115 台北市南港區昆陽街16號4樓
電話：(02) 25007008　傳真：(02)25007759
E-mail：bwp.service@cite.com.tw

發行／英屬蓋曼群島商家庭傳媒股份有限公司城邦分公司
115 台北市南港區昆陽街16號5樓
書虫客服服務專線：02-25007718；25007719
服務時間：週一至週五上午09:30-12:00；下午13:30-17:00
24小時傳真專線：02-25001990；25001991
劃撥帳號：19863813；戶名：書虫股份有限公司
讀者服務信箱：service@readingclub.com.tw
城邦讀書花園：www.cite.com.tw
香港發行所／城邦（香港）出版集團
香港九龍土瓜灣土瓜灣道86號順聯工業大廈6樓A室
E-mail：hkcite@biznetvigator.com
電話：(852) 25086231　傳真：(852) 25789337
馬新發行所／城邦（馬新）出版集團【Cite (M) Sdn Bhd】
41, Jalan Radin Anum, Bandar Baru Sri Petaling, 57000 Kuala Lumpur, Malaysia.
電話：(603) 90563833　傳真：(603) 90576622
Email: services@cite.my

封面設計／林曉涵
內頁排版／林曉涵
印刷／中原造像股份有限公司
經銷／聯合發行股份有限公司
電話：(02)2917-8022　傳真：(02)2911-0053
地址：新北市231新店區寶橋路235巷6弄6號2樓
初版／2020年3月30日初版
　　　　2024年3月14日初版2.5刷
定價／300元
ISBN／978-986-477-807-2

Copyright © Mike Barfield 2019
Layout copyright © Buster Books 2019
First published in Great Britain in 2019 by Buster Books, an imprint of Michael O'Mara Books Limited
This complex Chinese translation of Flight School is published by Business Weekly Publications, a division of Cité Publishing Ltd. by arrangement with Michael O'Mara Books Limited through The Paisha Agency.
Complex Chinese translation copyright © 2020 by Business Weekly Publications, a division of Cité Publishing Ltd.
All rights reserved.

國家圖書館出版品預行編目（CIP）資料

飛行學校：從紙飛機、飛魚到太空梭，20組紙模型帶你體驗飛行的樂趣與奧妙／麥可·巴菲爾德(Mike Barfield)著；蕭秀姍譯. --
初版. -- 臺北市：商周出版：家庭傳媒城邦分公司發行，2020.03
　面；　公分. --（商周教育館；34）
譯自：Flight school : from paper planes to flying fish, more than 20 models to make and fly
ISBN 978-986-477-807-2(平裝)
1.模型 2.工藝美術

999　　　　　　　　　　　　　　　　109002132

目 錄

關於作者：

麥可·巴菲爾德身兼作家、漫畫家、詩人及演員身分。
他曾任職於電視台和廣播電台，也曾在學校、圖書館、
博物館和書店工作。他是「毀了這本書吧！」系列的
作者。

前言

歡迎來到飛行學校。準備好學習有關飛行歷史的奇妙故事了嗎？
這趟旅程將帶你去到恐龍時代之前，
一直到飛行的黃金時代與之後的時代。

旅程中，你將製作出會飛的酷炫紙模型，
像是鳥類、野獸、植物、飛機，
甚至噴射太空梭。

你只需要一些工具，就能讓你的紙模型飛上天。

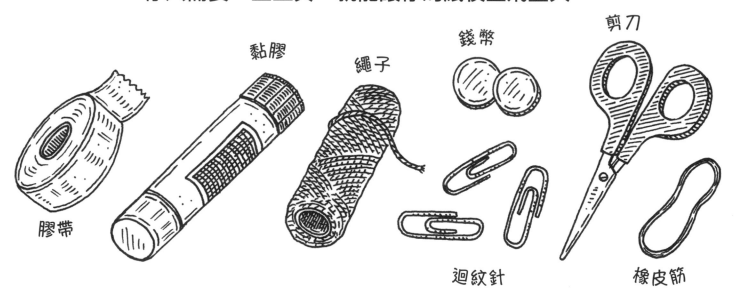

黏膠

繩子

錢幣

剪刀

膠帶

迴紋針

橡皮筋

製作紙模型的說明都在本書後半部的紙模型頁面上。
請小心依照說明製作，把你家變成飛機場吧！

注意事項：

- 在剪下任何東西之前，請務必讀過紙模型正反兩面上的所有說明。
- 小心別把說明剪掉了。
- 如果模型飛得不是太遠，請做一些調整（例如第 5 頁上的建議），
 然後再試試看。

要怎麼飛起來

地球上因為有空氣，
所以才能夠飛行。
機翼或螺旋槳會在空氣中
產生向上的升力以抵抗重力，
讓飛行中的動物或機器
不會掉落到地面。

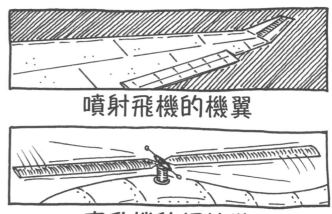

噴射飛機的機翼

直升機的螺旋槳

物體在飛行時的四個作用力

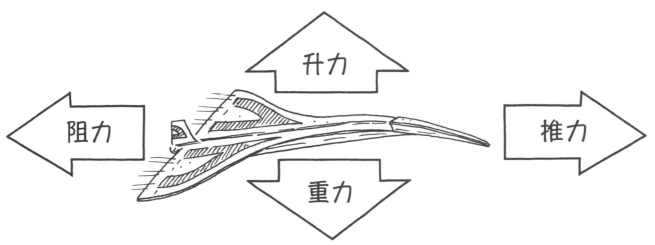

升力

阻力

推力

重力

向上的作用力稱為「升力」。「重力」則是由地心引力所產生的向下作用力（重力會將物體拉向地球中心）。「推力」會推動物體向前，而「阻力」則是使物體前進的速度變慢。這些作用力全都需要適當平衡才能飛得起來。

飛機的推力是由引擎產生，但本書中的模型是靠你的肌肉來產生推力。飛行中的動物會利用自己的肌肉產生推力和升力。

嚴格來說，因為我們的紙模型沒有引擎，所以它們算是在滑翔而不是飛行。滑翔是一種受到控制的掉落動作。

調整

為了讓紙模型飛得更好，有些模型需要加些
迴紋針，讓它們的前端或「機鼻」重一點。
將機翼的末端向上或向下彎也有
幫助，這樣會產生氣流，
並協助模型升起或降落。

5

沼澤中的巨獸

昆蟲是最早能在空中飛行的動物。專家們在化石中
發現的證據顯示，昆蟲大約在三億六千萬至三億
年前的「石炭紀」就發展出翅膀。昆蟲因為有
了翅膀，所以能夠找到新的棲息地和更多的
食物，以及其他可以交配的異性。

有些昆蟲是
會飛的巨獸。

巨脈蜻蜓的翅膀可能比這個更大。

現代蜻蜓翅膀
展開時有 **12** 公分寬。

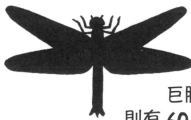

巨脈蜻蜓展翅
則有 **60** ～ **75** 公分寬。

巨脈蜻蜓是目前科學上
所知會飛的最大昆蟲之一。
牠在三億年前的沼澤和森林中，
獵食較小的昆蟲和兩棲動物。

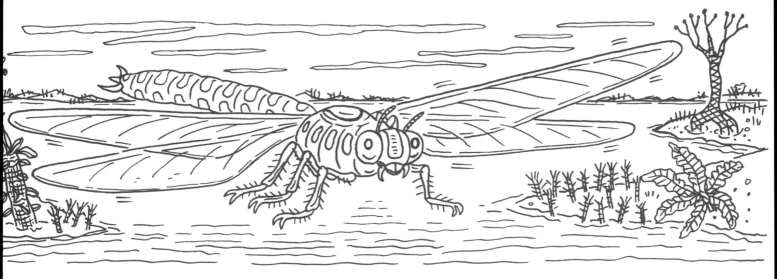

人們認為巨脈蜻蜓之所以能夠長得這麼巨大，是因為在石炭紀時期，空氣中的氧含量比今日空氣中的多。這意味著當時昆蟲的體型可能比較大，而且仍然可以有效率地呼吸。

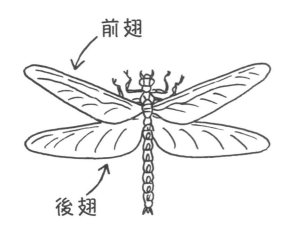

前翅

後翅

蜻蜓是非常敏捷的飛行動物。牠們的每隻翅膀都可以單獨動作，讓牠們往各個方向（包括向後）盤旋、滑翔和飛行。

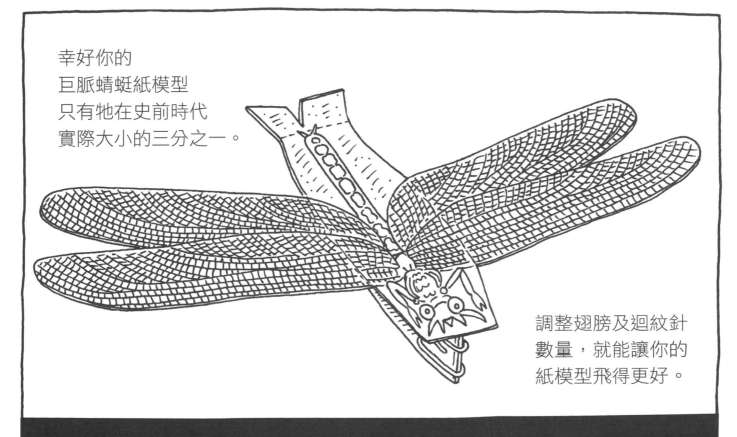

幸好你的
巨脈蜻蜓紙模型
只有牠在史前時代
實際大小的三分之一。

調整翅膀及迴紋針
數量，就能讓你的
紙模型飛得更好。

請運用第 41 頁的紙模型，做出一隻巨脈蜻蜓。

驚人的昆蟲

科學家說，昆蟲大約佔地球上所有動物的 **90**％。他們估計地球上有 **600 ～ 1,000** 萬種的昆蟲，其中至少 **99**％的昆蟲都會飛。

中南美洲的白女巫蛾展翅的寬度是所有昆蟲中最大的，可達 30 公分。

大多數的昆蟲都有兩對翅膀，但家蠅只有一對。雖然如此，牠們仍然可以向前、向後和向側邊飛，還可以上下顛倒飛行，讓你很難打到牠們。

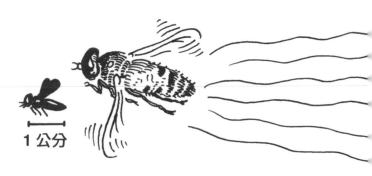

1 公分

馬蠅被認為是飛得最快的昆蟲。牠的身長不到 1 公分，但科學家估計牠的飛行速度可高達每小時 145 公里。

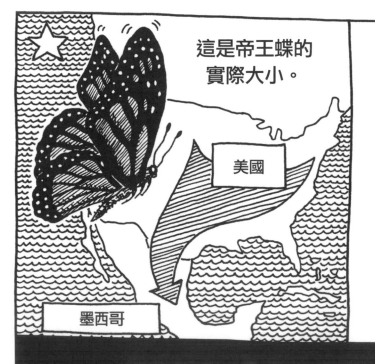

這是帝王蝶的實際大小。

美國

墨西哥

帝王蝶是一種身上帶有橙色和黑色花紋的蝴蝶，每年都遷徙數千公里，從美國飛往墨西哥。帝王蝶的體重比一枚迴紋針還要輕，在條件適合的情況下，會以慢慢飛和滑翔的方式跨越遠距離，好節省能量。

請運用第 **43** 頁的紙模型，做出一隻帝王蝶。

會飛的化石

根據化石的紀錄顯示，大約在二億二千八百萬年前，第一批會飛的脊椎動物出現在地球上。科學家稱牠們為翼龍「Pterosaur」，意思是「有翅膀的爬行動物」。牠們的翅膀是由後肢與前肢特別延長的第四指之間的大片皮膜所構成。

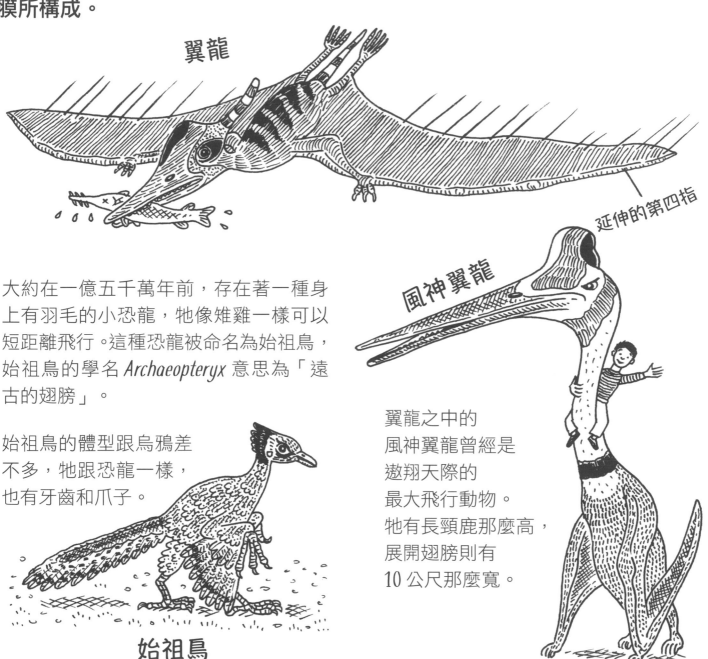

翼龍

延伸的第四指

風神翼龍

大約在一億五千萬年前，存在著一種身上有羽毛的小恐龍，牠像雉雞一樣可以短距離飛行。這種恐龍被命名為始祖鳥，始祖鳥的學名 *Archaeopteryx* 意思為「遠古的翅膀」。

始祖鳥的體型跟烏鴉差不多，牠跟恐龍一樣，也有牙齒和爪子。

翼龍之中的
風神翼龍曾經是
遨翔天際的
最大飛行動物。
牠有長頸鹿那麼高，
展開翅膀則有
10 公尺那麼寬。

始祖鳥

翼龍跟恐龍一樣，大約在六千六百萬年前就滅絕了。
始祖鳥也已經滅絕，但牠的後代以鳥類的形式活在今日。

請運用第 45 頁的紙模型，做出一隻始祖鳥。

有翅膀的奇妙動物

**鳥類是出色的飛行動物。牠們從恐龍演化而來，
身體的構造非常適合飛行。牠們有中空的骨頭，所以體重不會太重，
翅膀上則有大大的肌肉，以及強健卻輕巧柔韌的羽毛。**

鳥的翅膀呈弧形，這種形狀稱為翼形。
翅膀上方呈弧形就代表上方的氣壓會
小於下方的氣壓，進而產生升力，使
鳥可以飛翔和滑翔。

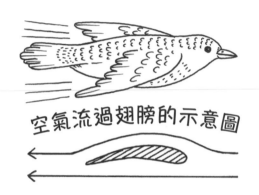

空氣流過翅膀的示意圖

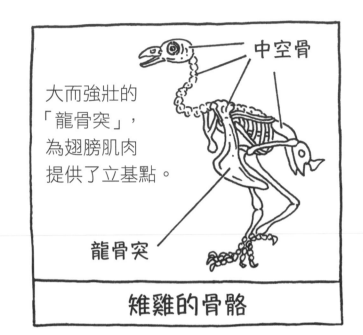

大而強壯的
「龍骨突」，
為翅膀肌肉
提供了立基點。

中空骨

龍骨突

雉雞的骨骼

鳥類的翅膀和體型各有不同，而且類型眾多。
不同的翅膀形狀有不同的功能。以下列出其中幾種：

橢圓形翼

- 鳥種：雀鳥、鳴禽、翠鳥
- 特性：短時間的速度爆發、敏捷

高速翼

- 鳥種：雨燕、燕子、鷹、隼
- 特性：持續長時間的快速飛行、
 追擊

高展弦比翼

- 鳥種：信天翁和其他海鳥
- 特性：不用拍打翅膀就能長時間飛行

翱翔翼

- 鳥種：兀鷹、老鷹
- 特性：在熱風中翱翔、輕鬆快速
 的移動

遊隼是目前世界上飛得最快的動物。遊隼在向下俯衝時,時速可以超過 390 公里,比高鐵或一級方程式賽車都還要快。

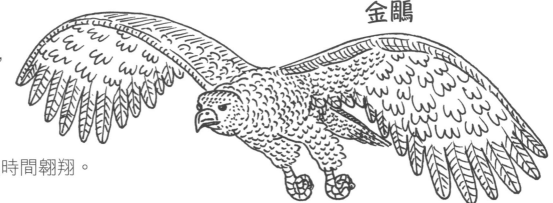

金鵰

金鵰是目前世界上飛得第二快的動物,牠在俯衝時的時速可達 320 公里。牠也可以在所謂的「上升熱氣流」中長時間翱翔。

展翅寬度最大的鳥類是信天翁,你可以在南冰洋上發現牠們的蹤影。牠可以將翅膀擺在固定位置,並且在完全不著陸的情況下飛行數千公里。

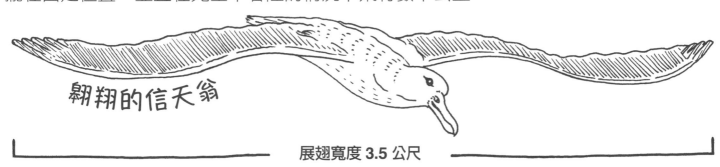

翱翔的信天翁

展翅寬度 3.5 公尺

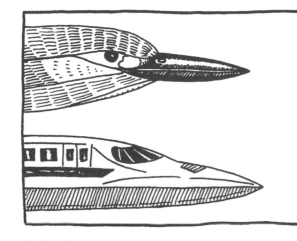

翠鳥是一種飛行速度快的小型鳥,能潛入水中抓魚。牠有又長又尖的鳥喙,入水時幾乎不會濺出水花。日本新幹線高速「子彈」列車的車鼻就複製了這種流線形的鳥喙,好讓列車能在空氣中平穩移動。

請運用第 47 頁的紙模型,做出一隻金鵰。
請運用第 49 頁的紙模型,做出一隻高速飛行的翠鳥。

優雅的降落

儘管我們都說有許多脊椎動物會飛，但事實上卻不是這樣。
那些動物通常只能滑翔，無法真的飛起來。
蝙蝠是唯一真的能夠飛起來的哺乳動物。

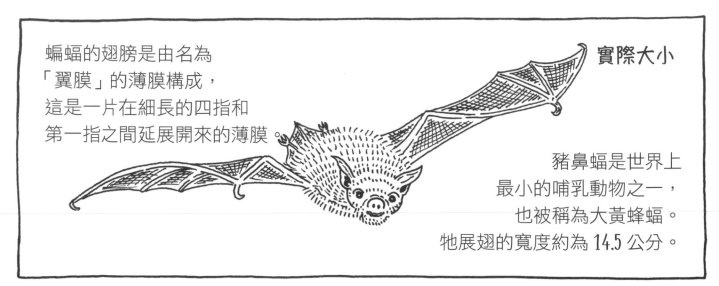

蝙蝠的翅膀是由名為
「翼膜」的薄膜構成，
這是一片在細長的四指和
第一指之間延展開來的薄膜。

實際大小

豬鼻蝠是世界上
最小的哺乳動物之一，
也被稱為大黃蜂蝠。
牠展翅的寬度約為 14.5 公分。

蝙蝠的種類超過 1,000 種。
牠們大多數在夜間活動，
以水果或昆蟲為食。
超薄的翅膀讓牠們能夠
靈活快速的飛行。

巴西的游離尾蝠在水平飛行
時的速度，可以穩定維持在
每小時 160 公里的高速，
創下所有動物的世界紀錄。

巨大的鬃毛利齒狐蝠展翅寬度可達 1.7
公尺，是所有蝙蝠中最大的。牠的名字
中雖然有「狐」，但實際上不是狐狸。
鬃毛利齒狐蝠真的會飛，跟許多其他名
義上「會飛」的動物不同。

東南亞的貓猴可以在林木之間滑翔將近 70 公尺的距離。貓猴像蝙蝠一樣，有大片的毛茸茸翼膜可以乘風而行。這種稀有生物也被稱為「會飛的狐猴」，不過牠不是狐猴，實際上也不是真的能飛。

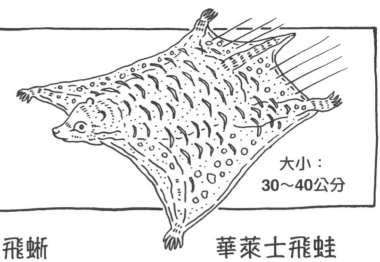

大小：
30～40公分

飛鼠

大小：25～37公分

飛鼠分布在世界上許多地方的叢林中。

飛蜥

大小：約 20 公分

這種會飛的亞洲蜥蜴，是運用牠肋骨延伸構成的大片「翅膀」在樹林中滑翔。

華萊士飛蛙

大小：8～10 公分

華萊士飛蛙出沒於亞洲叢林，牠有蹼的大腳就像降落傘那樣，可以讓牠在林地上滑翔。

大小：可達1.2公尺

東南亞的飛蛇爬上樹後，會把自己甩到半空中。牠可以收縮自己的身體，好讓身體像搖晃的飛盤那般在空中滑翔。

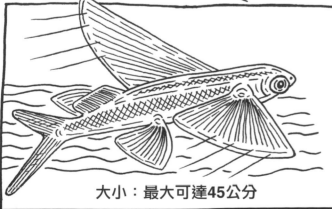

大小：最大可達45公分

飛魚棲息在地球上所有的海洋中。牠們的「翅膀」是由魚鰭特化而成。飛魚會以高速跳出水面，並在半空中滑翔長達 60 公尺的距離。若是剛好碰到上升氣流，還可以在空中滑翔更長的距離，這讓牠們得以逃脫海豚等動物的掠食。

請運用第 51 頁的紙模型，做出一隻貓猴。
請運用第 53 頁的紙模型，做出一隻飛魚。

飛天種子

許多植物利用空氣將種子傳播到更遠、更廣大的地方。其中像是懸鈴木種子這一類的種子，可以在空中旋轉或滑翔，讓自己在空中留停得更久，以傳播到更遠的地方。其他如蒲公英種子這一類的種子，則像小降落傘那般在空中隨風飄蕩。

楓樹和懸鈴木

楓樹和懸鈴木產出的有翅膀種子叫做「翅果」，翅果在掉落時會產生螺旋狀的旋轉。科學家們正在研究它們的構造，希望能做出一種應用類似原理的單葉直升機螺旋槳。

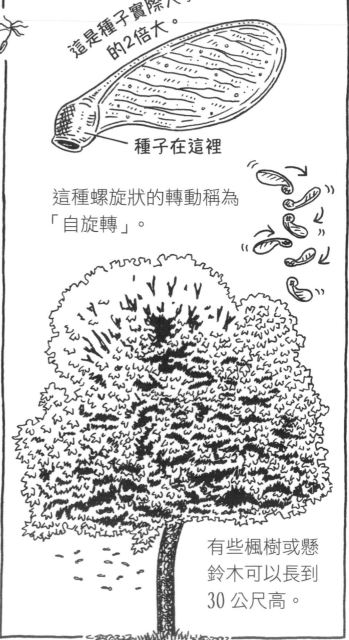

這是種子實際大小的2倍大。

種子在這裡

這種螺旋狀的轉動稱為「自旋轉」。

有些楓樹或懸鈴木可以長到30公尺高。

常見的蒲公英

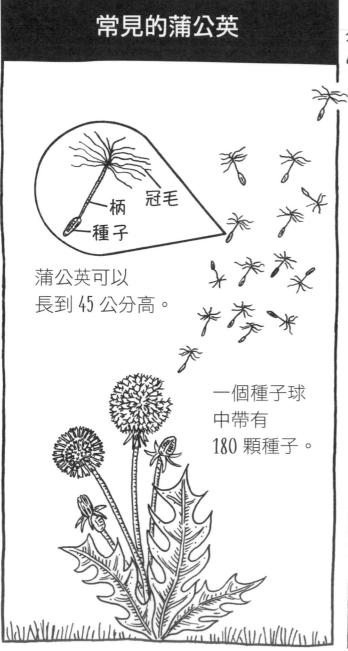

冠毛

柄

種子

蒲公英可以長到 45 公分高。

一個種子球中帶有 180 顆種子。

旋翼果樹

旋翼果樹又名直升機樹或螺旋槳樹，它可以產出大量且驚人的有翅膀種子，這類種子在掉落時會在空中旋轉。

實際尺寸

種子

種子長得像這樣。

旋翼果樹可以長到6公尺高。

旋翼果樹還有個別名是「臭木樹」，因為它的花會散發出臭味。

翅葫蘆

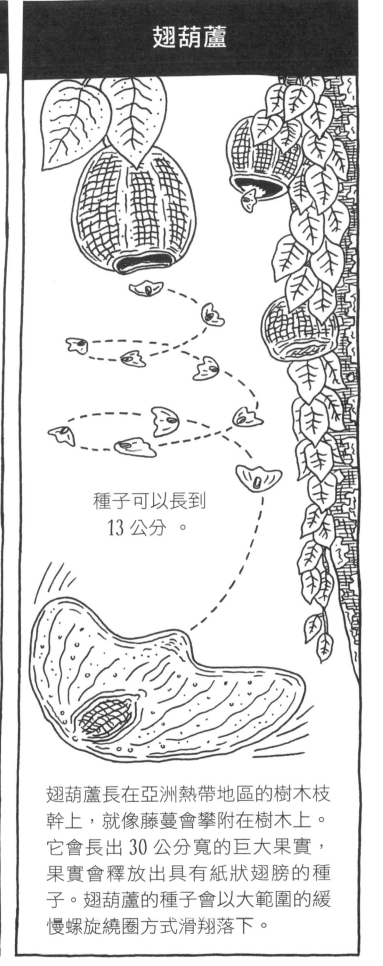

種子可以長到13公分。

翅葫蘆長在亞洲熱帶地區的樹木枝幹上，就像藤蔓會攀附在樹木上。它會長出30公分寬的巨大果實，果實會釋放出具有紙狀翅膀的種子。翅葫蘆的種子會以大範圍的緩慢螺旋繞圈方式滑翔落下。

請運用第 55 頁的紙模型，做出 2 種會飛的種子。

飛起來的傳說

現代人類已經存在大約 **30** 萬年，
而人類夢想能夠飛上天的時間也差不多一樣久。
接著就來說說一些關於人類嘗試飛行的故事吧。

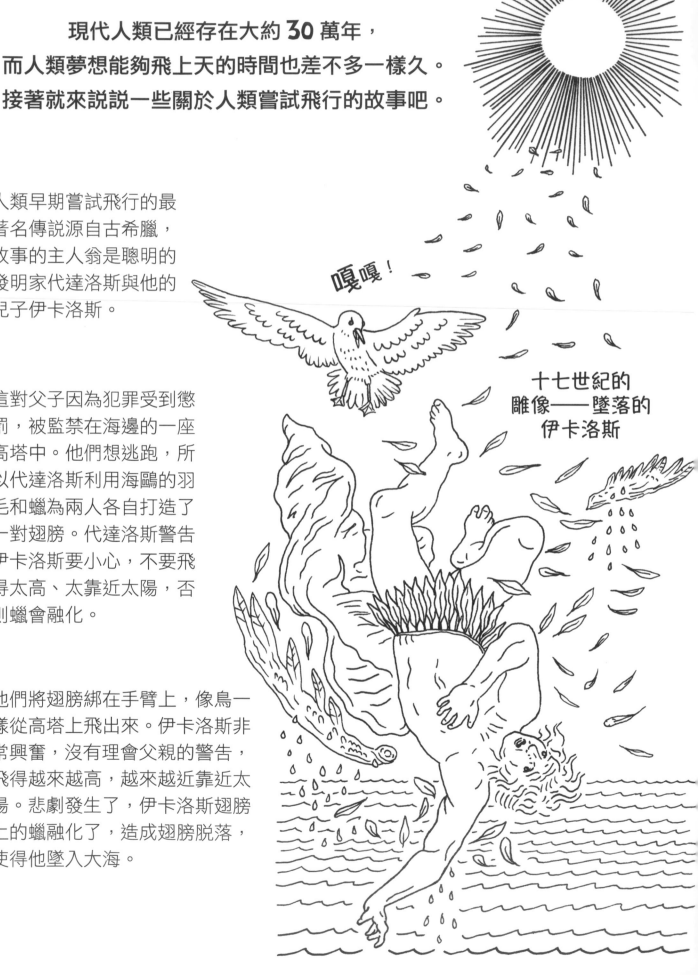

人類早期嘗試飛行的最
著名傳說源自古希臘，
故事的主人翁是聰明的
發明家代達洛斯與他的
兒子伊卡洛斯。

嘎嘎！

十七世紀的
雕像——墜落的
伊卡洛斯

這對父子因為犯罪受到懲
罰，被監禁在海邊的一座
高塔中。他們想逃跑，所
以代達洛斯利用海鷗的羽
毛和蠟為兩人各自打造了
一對翅膀。代達洛斯警告
伊卡洛斯要小心，不要飛
得太高、太靠近太陽，否
則蠟會融化。

他們將翅膀綁在手臂上，像鳥一
樣從高塔上飛出來。伊卡洛斯非
常興奮，沒有理會父親的警告，
飛得越來越高，越來越近靠近太
陽。悲劇發生了，伊卡洛斯翅膀
上的蠟融化了，造成翅膀脫落，
使得他墜入大海。

英國有個關於布拉杜德國王的民間故事。故事提到，他在 2,000 年前就做出了一對翅膀，並且戴上它從巴斯市飛到 100 公里外的倫敦。不幸的是，據說布拉杜德在抵達時就墜落身亡了。

據説希臘哲學家阿基塔斯大約在西元前 400 年，製作出木製的蒸汽動力鴿。

中東民間故事集《天方夜譚》中的故事流傳久遠，裡頭也提到了一張神奇的飛毯。

澳洲原住民的神話故事中提到了飛旋鏢，而這些故事至少存在一萬年了。

飛旋鏢是人類最早製作出的一種比空氣重、卻可以在空中飛行的物體。它可能是從獵人扔出去攻擊獵物的扁棍發展而來。

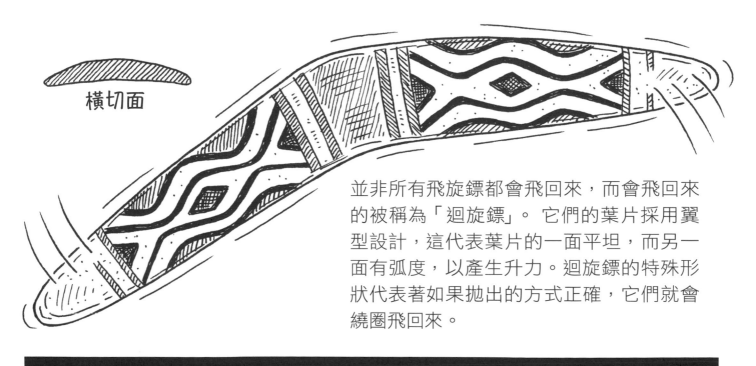

橫切面

並非所有飛旋鏢都會飛回來，而會飛回來的被稱為「迴旋鏢」。它們的葉片採用翼型設計，這代表葉片的一面平坦，而另一面有弧度，以產生升力。迴旋鏢的特殊形狀代表著如果拋出的方式正確，它們就會繞圈飛回來。

請運用第 57 頁的紙模型，做出迴旋鏢。

中國的發明

沒有紙，就不會有紙飛機。
大約在 **2,000** 年前，東漢官員兼發明家
蔡倫在中國發明了紙張。據説他注意到
黃蜂如何將木頭嚼成紙漿並做成蜂窩後，
就發明了紙。

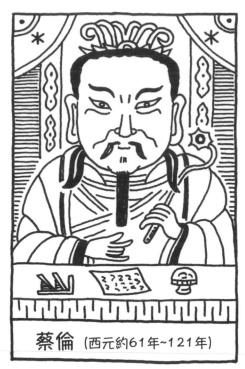

蔡倫（西元約61年~121年）

黃蜂的蜂窩

今日，紙張連同印刷術、火藥和羅盤，一起被譽為中國的四大發明。

造紙技術在整個
亞洲快速普及。
在日本，
摺紙的藝術被稱為
「origami」。

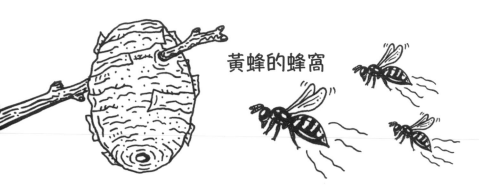

紙張發明後不久，
中國可能就有人摺出了
第一架紙飛機。

紙張的質地非常密實，所以它的重量就成為
飛行四個作用力中的阻力。不過，紙張很
堅固，空氣無法穿透，又很容易弄彎或塑形，
就跟今日飛機上所使用的鋁板一樣。

Al
鋁

請運用第 **59** 頁的紙模型，做出中國風的紙飛機（龍箭）。

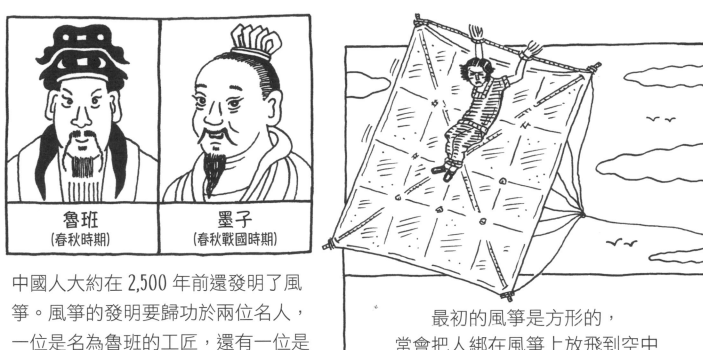

魯班
(春秋時期)

墨子
(春秋戰國時期)

中國人大約在 2,500 年前還發明了風箏。風箏的發明要歸功於兩位名人，一位是名為魯班的工匠，還有一位是名為墨子的哲學家。

最初的風箏是方形的，常會把人綁在風箏上放飛到空中做為懲罰。

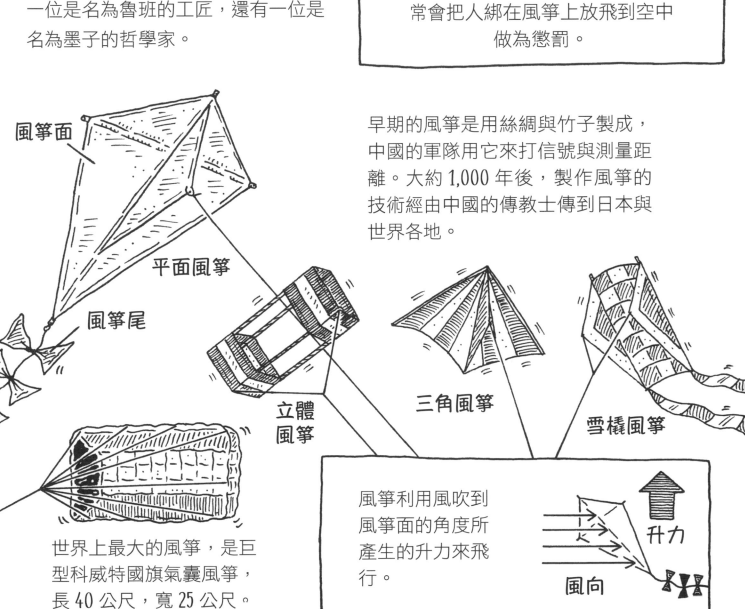

風箏面

平面風箏

風箏尾

立體風箏

三角風箏

雪橇風箏

早期的風箏是用絲綢與竹子製成，中國的軍隊用它來打信號與測量距離。大約 1,000 年後，製作風箏的技術經由中國的傳教士傳到日本與世界各地。

世界上最大的風箏，是巨型科威特國旗氣囊風箏，長 40 公尺，寬 25 公尺。

風箏利用風吹到風箏面的角度所產生的升力來飛行。

升力

風向

請運用第 61 頁的紙模型，做出日式風箏。

打破紀錄的人

你不用冒險，就能打破世界紀錄。日本紙飛機工程師戶田拓夫就證明了這一點。他做出一架能在空中滑翔最久的紙飛機，創下了世界紀錄。這架紙飛機在空中滑翔了驚人的 **29.2** 秒。戶田於 **2010** 年在日本福山市運動場中締造了這項世界紀錄。

紀錄保持人
戶田拓夫

零式戰鬥機

戶田拓夫將自己設計的紙飛機命名為「零式戰鬥機」。這架紙飛機只有 10 公分長，是用單張未經剪裁且重量很輕的紙製作。

你覺得自己可以打破紀錄嗎？紙飛機愛好者都想跨過飛行 30 秒的門檻——你要不要也試試看？

約翰・柯林斯

目前紙飛機飛行最長距離的紀錄是由喬・阿約布（Joe Ayoob）及紙飛機設計者約翰・柯林斯（John M. Collins）所締造，柯林斯被稱為「紙飛機達人」。2012 年 2 月 26 日，他們的紙飛機在加州空軍基地飛行了 69.14 公尺，這幾乎是 3 個網球場的長度了。

約翰以妻子的名字「蘇珊」，為這架紙飛機命名。

如果你想打破世界紀錄，就需要一架性能良好的紙飛機。而現代紙飛機的經典造型名為「中村鎖」，是你開始試做紙飛機的最佳範本。

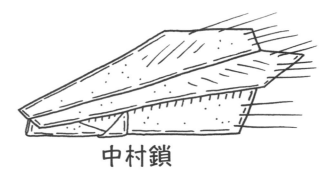

中村鎖

「中村鎖」是以這款造型的發明者中村先生之名來命名，他是一位摺紙天才。

請依以下說明，用一張 A4 紙摺出「中村鎖」紙飛機：

將紙張長邊對摺。

壓出摺痕。

打開紙張，將上面兩個角摺到中間摺痕處。

按照圖示，將上部垂直下摺。

將上面兩個角摺到尖角上方1~2公分處。

將尖角上摺，「鎖」住紙模型的兩側。

將紙模型翻面，對半摺起。

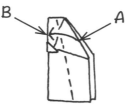

將A邊摺到B邊，做出機翼。

另一邊也重複一樣的步驟。

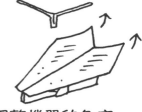

調整機翼的角度，並將機翼的末端向上彎。現在就來試飛看看你的紙飛機吧！

紙飛機歷史上的另一個重大紀事發生在 2011 年，當時英國的一個小團隊從位於太空邊緣的高空中（德國上方 37 公里的高空）發射了 200 架紙飛機。紙飛機上載有記憶卡，其中一些一路飛到澳洲，飛了 16,093.4 公里才回到地球上。

這些紙飛機是從氣象氣球中發射出來的。

人類大腦

異想天開的鳥人

鴿子大腦

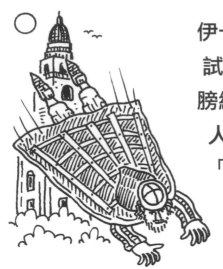

伊卡洛斯的故事讓早期許多人士受到啟發，開始嘗試飛行（請參閱第 16 頁）。人們把像鳥那般的翅膀綁在手臂上，然後從高塔上跳下來。其中大多數人都受傷骨折，更糟的甚至喪命。關於這些早期「鳥人」是有些文字紀錄存在，但確切的證據太少，而且其中有些故事聽起來太難以致信。

傳說在 852 年，大膽的亞曼·菲爾曼（Armen Firman）從西班牙哥多華的一座高塔上跳下來。他身穿堅固的斗篷，並且展開斗篷，因此能降低墜落的速度，存活下來。

據説伊斯蘭發明家費爾納斯（Abbas ibn Firnas，810 年~887 年）曾親眼目睹菲爾曼跳下來。而費爾納斯在研究鳥類二十年之後，於 875 年，也從哥多華的一座高塔上跳下來，他還穿戴著禿鷹羽毛和絲綢製成的翅膀。據説費爾納斯飛行了頗遠的距離，但是著陸時沒成功，弄傷了背。

據説 1010 年時，英國馬姆斯伯里修道院有位名為埃默的修道士從高塔上跳下來，飛行了 15 秒，但不幸的是，他在著陸時摔斷了雙腿。

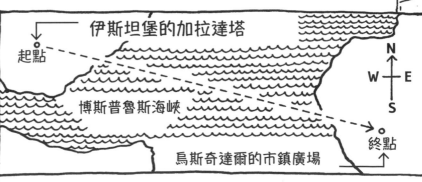

伊斯坦堡的加拉達塔
起點
博斯普魯斯海峽
烏斯奇達爾的市鎮廣場
N W E S
終點

1638 年，先鋒飛行員齊利比（Hezârfen Ahmed Çelebi）戴著老鷹般的翅膀，從加拉達塔上跳下來。據説他設法飛越了博斯普魯斯海峽，降落在 3.35 公里遠的地方。

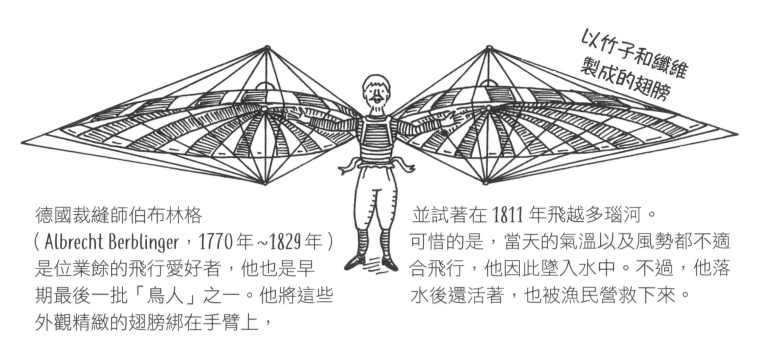

以竹子和纖維製成的翅膀

德國裁縫師伯布林格（Albrecht Berblinger，1770年~1829年）是位業餘的飛行愛好者，他也是早期最後一批「鳥人」之一。他將這些外觀精緻的翅膀綁在手臂上，並試著在1811年飛越多瑙河。可惜的是，當天的氣溫以及風勢都不適合飛行，他因此墜入水中。不過，他落水後還活著，也被漁民營救下來。

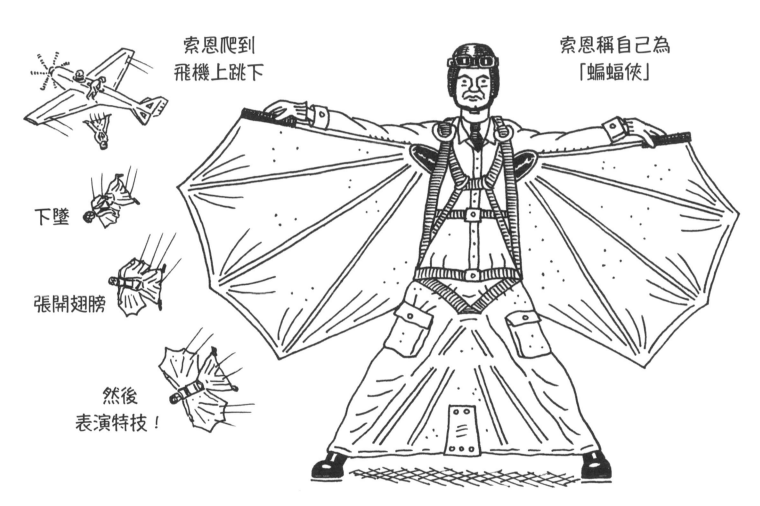

索恩爬到飛機上跳下

索恩稱自己為「蝙蝠俠」

下墜

張開翅膀

然後表演特技！

二十世紀時，鳥人以勇於挑戰者之姿再度重生。美國特技演員克萊姆·索恩（Clem Sohn，1910年~1937年）穿著整套有翅膀的飛行裝，從大約3,000公尺的高空，自飛機跳下。令觀眾驚嘆的是，他在空中高速滑翔，然後打開降落傘，安全降落到地面。但索恩在1937年的一次空中表演時發生悲劇，他因為降落傘無法正常張開而喪生。

請運用第 63 頁的紙模型，做個索恩吧。

會拍動的翅膀

除了簡單的將翅膀固定在手臂上之外，還有些人試圖打造可以飛的機器。義大利天才李奧納多．達文西的筆記本裡頭就有各種飛行器的草圖，包括用槓桿和滑輪操作的人力撲翼飛機（機翼會拍動的飛機）。

李奧納多．達文西
(1452年~1519年)

達文西的一些設計

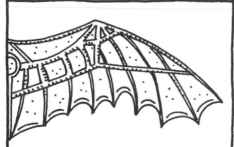

翅膀 (1485年)

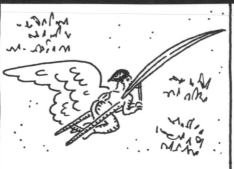

撲翼飛機 (1487年)

類現代飛機

我們無法確定達文西是否真有做出撲翼飛機，但是今日的專家認為它是飛不起來的，因為光靠人無法產生足夠的動力。

幾個世紀以來，人們一直嘗試要用撲翼飛機飛上天。成功的版本是使用引擎產生動力，目前還沒有人製作出可以完全由人力驅動的撲翼飛機。

橡皮筋動力撲翼玩具
(1872年)

現代鳥類撲翼玩具

測試版的撲翼飛機
(1999年)

飛啊飛啊，飛遠遠

大約在西元前 **280** 年左右的中國，軍隊會使用天燈來傳遞訊息。天燈的簡單設計後來成為發明熱氣球的靈感。

用鐵絲與紙做成的天燈

熱氣球會上升，是因為它們內部熱空氣的密度，比外部空氣的密度低（因此會比較輕），所以會產生升力讓氣球上升，就像軟木會浮在水面上一樣。

齊柏林飛船　　載客的船艙

像氦氣和氫氣之類比較輕的氣體，也可以用在熱氣球的大氣球和飛船的氣囊中，例如 100 年前著名的齊柏林飛船。

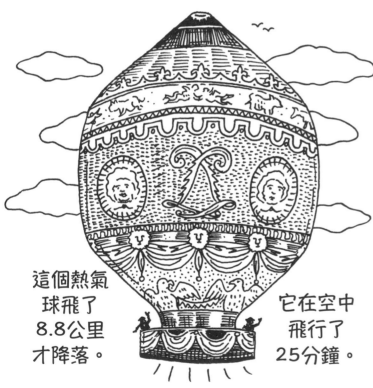

這個熱氣球飛了 8.8 公里才降落。

它在空中飛行了 25 分鐘。

1783 年 11 月 21 日，法國進行了第一次載人的無繫繩熱氣球飛行。該熱氣球是由孟高飛兄弟（喬瑟夫─米歐爾・孟高飛〔Josep-Michel Montgolfier〕及賈克─艾蒂安・孟高飛〔Jacques-Étienne Montgolfier〕）所設計。

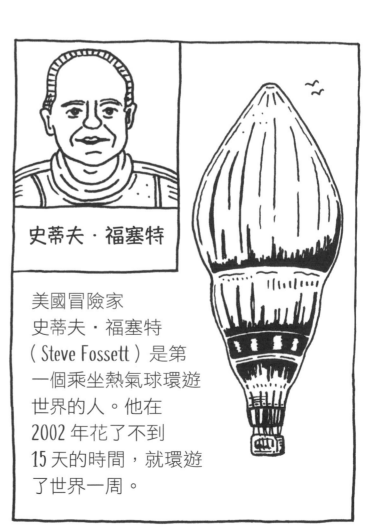

史蒂夫・福塞特

美國冒險家史蒂夫・福塞特（Steve Fossett）是第一個乘坐熱氣球環遊世界的人。他在 2002 年花了不到 15 天的時間，就環遊了世界一周。

狂熱飛行家

喬治·凱利爵士
(1773年~1857年)

十九世紀時，有兩人在飛行領域取得驚人突破。
第一位是來自英國約克郡的
富豪喬治·凱利爵士（Sir George Cayley）。
常被稱為「飛行之父」的凱利，
設計了第一款可以承載成年人的滑翔機。

凱利從小就著迷於飛行，他是最先
了解飛機上的四種作用力的人。這
四種作用力即為阻力、重力、升力
和推力（請參閱第 5 頁）。

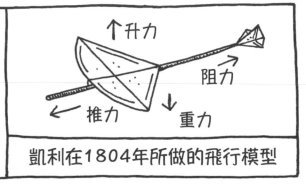

凱利在1804年所做的飛行模型

凱利在一生中設計並測試了許多飛行器。1853 年夏天，他說服了自己的車夫
駕駛他最新打造的滑翔機，從他家門前的小山丘飛向空中。滑翔機大約飛行
了 200 公尺，並因此名留青史。

滑翔機有用亞麻
製成的機翼

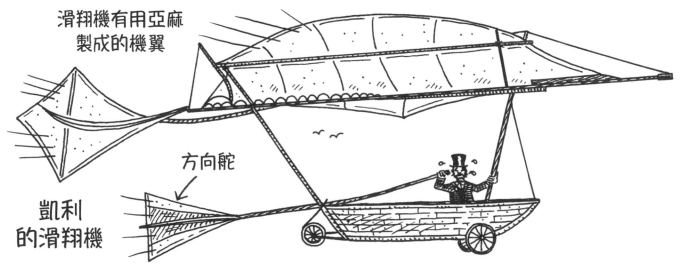

方向舵

凱利
的滑翔機

凱利將滑翔機稱為「可駕駛的降落傘」，因為它可以被操控。滑翔機著陸後，
車夫就辭職不幹了，他說：「我是受雇來開車的，不是來飛的！」

請運用第 65 頁的紙模型，做架凱利的滑翔機。

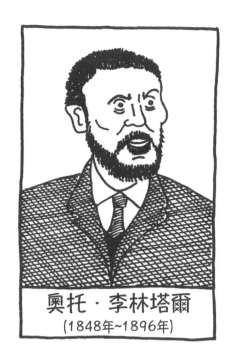

奧托·李林塔爾
(1848年~1896年)

第二位重要人士，是德國工程師兼飛行家的奧托·李林塔爾（Otto Lilienthal）。李林塔爾像凱利一樣，從小就熱愛飛行。他研究不同鳥類如何飛行，甚至還給自己做了一對綁帶式的翅膀，可惜並沒有成功。

李林塔爾受訓成為工程師後，就製作了一系列的飛行器，這些飛行器非常類似現代的懸掛式滑翔機。李林塔爾從一座特別建造的人工山丘上躍入空中，利用身體的重心控制滑翔機飛行。

李林塔爾進行了數百次飛行，並贏得了「飛人」的綽號。下圖所示的是他在1894年所製作的第11號標準滑翔機。

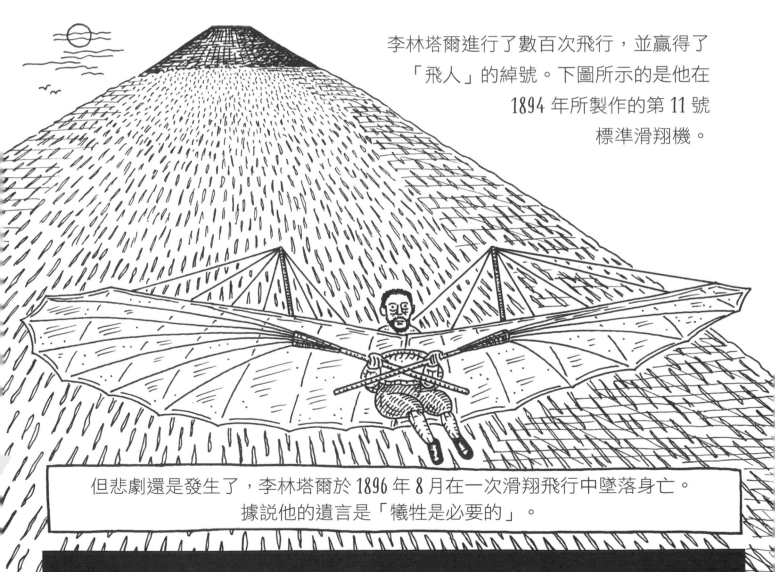

但悲劇還是發生了，李林塔爾於1896年8月在一次滑翔飛行中墜落身亡。據說他的遺言是「犧牲是必要的」。

請運用第 67 頁的紙模型，做架李林塔爾的滑翔機。

萊特兄弟的飛機

李林塔爾（請參閱第 **27** 頁）死亡的消息，成為世界各地報紙的頭條新聞。在美國，這則令人震驚的新聞改變了兩位年輕自行車製造商的一生，他們是奧維爾·萊特和他的哥哥威爾伯·萊特。

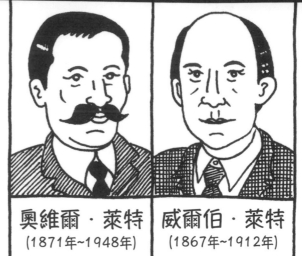

奧維爾·萊特	威爾伯·萊特
(1871年~1948年)	(1867年~1912年)

1900 年，萊特兄弟開始在北卡羅萊納州的凱蒂霍克市使用自己的滑翔機模型進行實驗。這個地區以沙質平原和強風聞名，非常適合測試飛行器。

1901年出廠的萊特滑翔機

萊特兄弟的目標是，建立世界上第一台比空氣重，且能持續飛行和駕駛的動力飛機。在接下來的幾年中，他們又更接近自己的目標。他們經由實驗做出了「萊特飛行者 1 號」。但它飛得起來嗎？

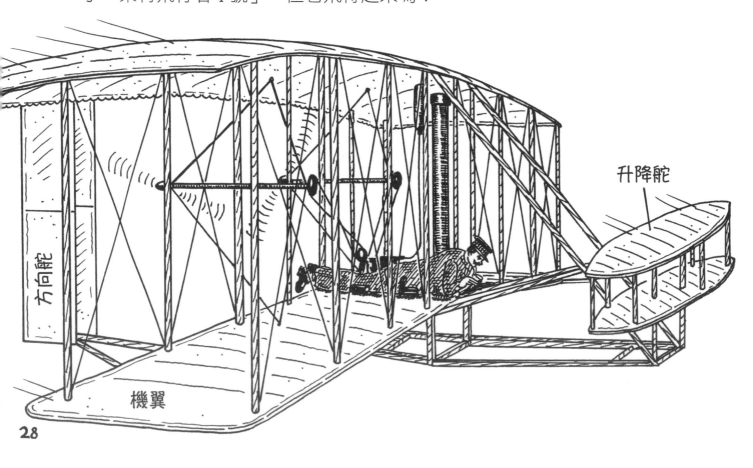

升降舵

方向舵

機翼

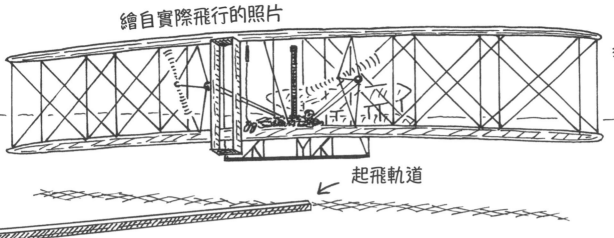

繪自實際飛行的照片

跑在萊特飛行者1號後方的威爾伯

起飛軌道

1903 年 12 月 17 日上午 10 點 35 分，萊特飛行者 1 號迅速滑過一條短短的起飛軌道後升空。這架由奧維爾駕駛，並以小型汽油引擎提供動力的飛機，飛了 36.6 公尺後著陸。

整個飛行過程只有 12 秒，大約是大聲朗讀出上面那段文字說明所需的時間。但是，它就此改變了飛行的歷史。

以今日的眼光來看萊特飛行者 1 號，可能會覺得它長得很奇怪，但它具有現代飛機的所有基本元件：機翼、升降舵、方向舵，以及可以產生升力和推力的引擎。萊特飛行者 1 號被稱為「雙翼飛機」，因為它有上下 2 層機翼。

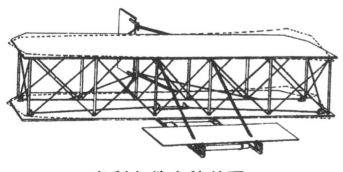

專利文件中的草圖

萊特兄弟取得發明專利（讓人無法抄襲），成立公司，並在世界各地飛行。航空時代就此展開！

還有一件讓人吃驚的事是，從萊特飛行者 1 號上取下來的一塊機翼布和一小塊木頭，在 1969 年被第一個走在月球表面的人帶到了月球。

請運用第 **69** 頁的紙模型，做架迷你的萊特飛行者 1 號。

飛上天的法國人

萊特兄弟的成功事蹟激勵了許多具有相當實力的發明家。1906 年，羅馬尼亞的特萊安・武亞（Traian Vuia），成功以單翼飛機完成了 11 公尺的短程飛行，單翼飛機就是只有一組機翼的飛機。不過，法國實業家兼發明家路易・布雷伊奧（Louis Blériot）更為成功。

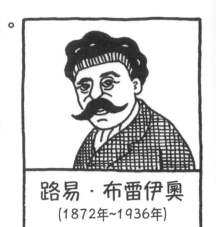

路易・布雷伊奧
(1872年~1936年)

布雷伊奧運用自己的財富打造了一系列的飛機，其中包括他最出名的設計——單翼飛機「布雷伊奧 11 號」。

布雷奧 11 號

飛在英吉利海峽上的布雷伊奧

有家英國報紙提供 1,000 英鎊的獎金給第一個駕飛機飛越英吉利海峽（位於英國和法國之間的海峽）的人。布雷伊奧接受了這項挑戰。

1909 年 7 月 25 日凌晨四點四十一分，布雷伊奧駕駛布雷奧 11 號從法國飛往英國。他以時速 72 公里的速度飛了比 36 分鐘多一點的時間，跨越海峽共飛了 35.4 公里後，碰的一聲在英國多佛著陸了。精確的著陸點後來用磚頭砌出飛機的輪廓，以紀念飛機首次的跨國飛行。

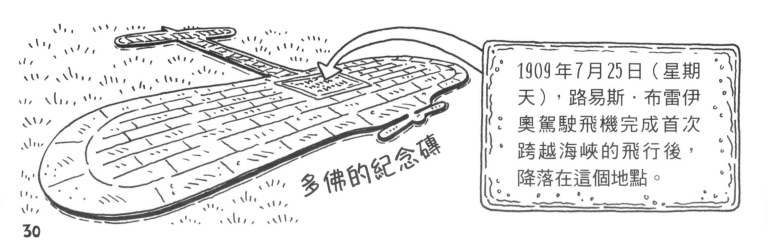

多佛的紀念磚

1909 年 7 月 25 日（星期天），路易斯・布雷伊奧駕駛飛機完成首次跨越海峽的飛行後，降落在這個地點。

在布雷伊奧完成跨國飛行後的幾年間，整個世界都為飛機瘋狂，
許多偉大且著名的飛行員都飛上了青天。

1927 年，美國飛行員查爾斯·林白（Charles
Lindbourgh，1902 年～1974 年）成為首位獨自從
紐約跨洲（橫跨大西洋）飛至巴黎的人士，
中間都沒有降落，他也因此聞名於世。
大眾稱他為「幸運林白」。

美國女飛行家艾蜜莉亞·埃爾哈特（Amelia
Earheart，1897 年～1937 年）在 1932 年 5 月 20 日，
成為第一個飛越大西洋的女性。當她降落在愛
爾蘭，那裡的一個農場工人問她：
「妳是從很遠的地方來的嗎？」

貝西·科爾曼（Bessie Coleman，1892 年～1926 年）
是首位獲得飛行員執照的非裔美籍女性，
只不過她得去法國領她的飛行執照。
科爾曼說：「天空是唯一沒有偏見的地方。」

英國飛行員艾咪·強森（Amy Johnson，
1903 年～1941 年），於 1930 年成為歷史上第
一位獨自從英國飛至澳洲的女性飛行員。
這段旅程歷時 19 天，她因此變得非常出名，
也成為許多歌曲的創作主題。

美國試飛員查克·耶格爾（Chuck Yeager，1923 年
出生），於 1947 年 10 月 14 日駕駛了綽號為
「迷人格倫尼斯」、裝載火箭動力的
貝爾 X-1 號飛機，成為第一個進行超音速飛行
（參見第 38 頁）的人。

請運用第 71 頁的紙模型，做架布雷伊奧 11 號飛機。

控制飛行

儘管我們在航空領域有極大的進展，但現代飛機仍與過去的飛機有許多共同點。埃爾哈特在 1932 年所駕駛的亮紅色「洛克希德 · 維加 5B 號」飛機，與今日在空中飛行的飛機有著相同的零件。

以下是一些飛機零件及其用途的說明：

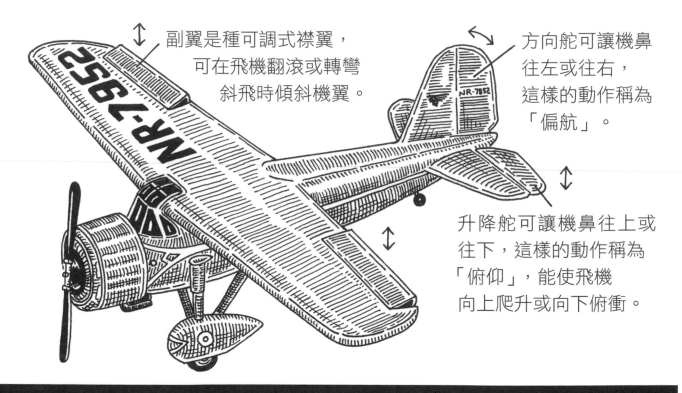

副翼是種可調式襟翼，可在飛機翻滾或轉彎斜飛時傾斜機翼。

方向舵可讓機鼻往左或往右，這樣的動作稱為「偏航」。

升降舵可讓機鼻往上或往下，這樣的動作稱為「俯仰」，能使飛機向上爬升或向下俯衝。

你還可以進行一些微調來控制紙飛機模型：

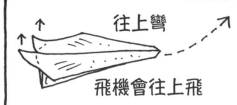

往上彎

飛機會往上飛

像這樣折彎機翼末端，紙飛機會往上飛。

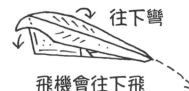

往下彎

飛機會往下飛

像這樣折彎機翼末端，紙飛機會往下飛。

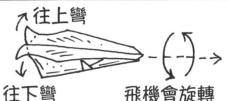

往上彎

往下彎

飛機會旋轉

像這樣折彎機翼末端，紙飛機會在向前飛時旋轉。

飛機或紙飛機模型射入空中的角度非常重要。如果太陡，它會停滯，然後向下俯衝。

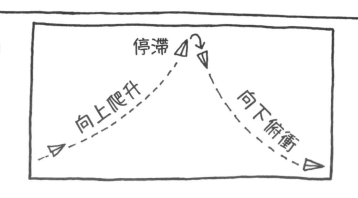

停滯

向上爬升

向下俯衝

旋轉的機翼

直升機是利用旋轉的螺旋槳葉片來產生升力和推力。
螺旋槳葉片具有像飛機機翼一樣的翼剖面。

有些直升機有7個甚至
更多的螺旋槳葉片。

螺旋槳葉片
的剖面

螺旋槳的俯視圖

直升機與大多數飛機不同，它可以垂直上下飛行，這代表直升機不需要跑道即可起飛。它們還能向側邊和向後飛行，甚至可以盤旋在一個地點上方。

1863年的達米古

直升機的英文「helicopter」原意為「螺旋形機翼」，這個字是由法國發明家達米古（Gustave de Ponton d'Amécourt，1825 年~1888年）所發明。他曾嘗試製造可用的蒸汽動力飛機，可惜失敗了。

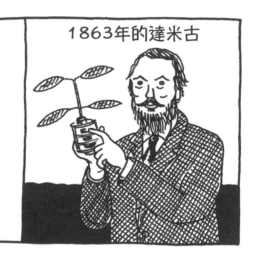

現代直升機主要是由工程師西科斯基（Igor Sikorsky，1889 年 ~1972 年）在 1940 年代開發。今日世界上最大的直升機是俄羅斯的 Mil Mi-26。
這架直升機有 8 個螺旋槳葉片，能夠拉起有 2 頭非洲象那麼重的重物。

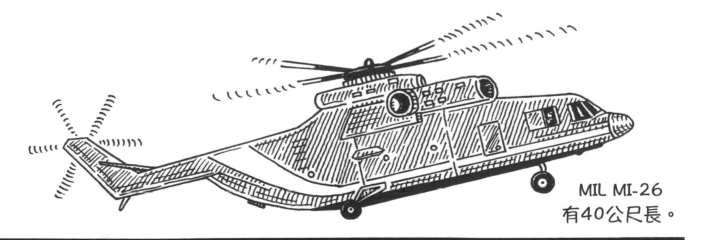

MIL MI-26
有40公尺長。

請運用第 **73** 頁的紙模型，製作一對直升機螺旋槳葉片。

預備‧‧‧‧‧‧噴射起飛！

第一批飛機是使用類似汽車中的活塞引擎來驅動推進器。不過，1930 年發明的極大功率噴射引擎改變了飛行的歷史。噴射引擎使用熱排氣為飛機提供動力。

早期噴射引擎

1952 年英國提供了世界上首次的噴射客機服務。搭機的旅客都是所謂的「喜愛搭機玩樂的富豪」。

1952年的哈維蘭彗星型噴射客機

早期的噴射客機可搭載約 40 名乘客。今日，世界上最大的客機「空中巴士 A380」，可以搭載超過 850 名的乘客和機組人員。

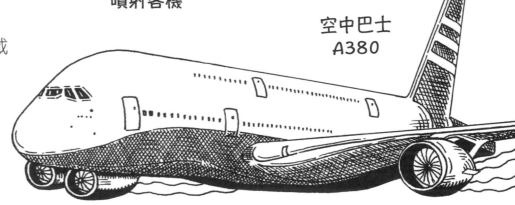

空中巴士 A380

A380是一款雙層客機，有2層的乘客座艙。

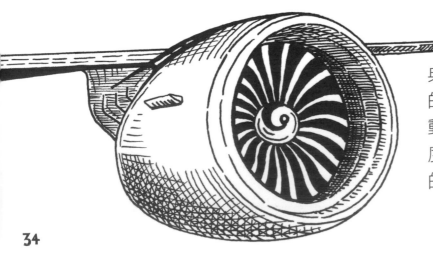

典型的噴射引擎每秒會燃燒 4.5 公升的航空燃料。2 個噴射引擎一起發動，就能以超過時速 800 公里的速度推動客機，但同時也會產生很大的噪音和污染。

飛行樂趣多

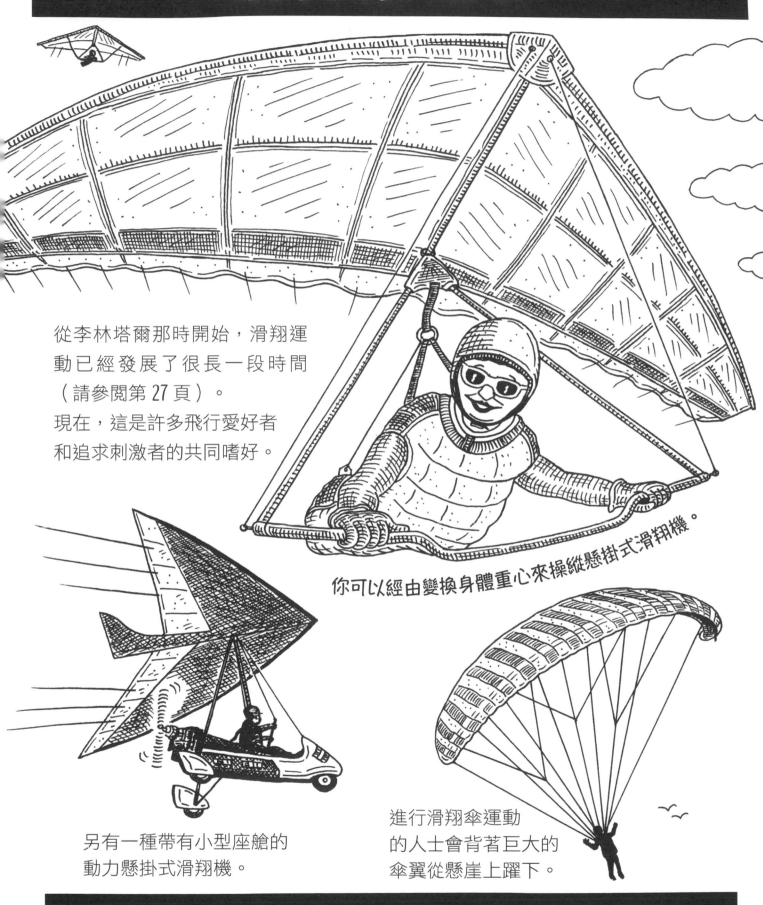

從李林塔爾那時開始，滑翔運動已經發展了很長一段時間（請參閱第 27 頁）。
現在，這是許多飛行愛好者和追求刺激者的共同嗜好。

你可以經由變換身體重心來操縱懸掛式滑翔機。

另有一種帶有小型座艙的動力懸掛式滑翔機。

進行滑翔傘運動的人士會背著巨大的傘翼從懸崖上躍下。

請運用第 75 頁的紙模型，製作一架懸掛式滑翔機。

超音速

協和號飛機是由英國及法國聯合研發的超音速噴射飛機，在1976年~2003年間載客飛行。協和號以每小時 2,179 公里的速度載著乘客飛往全球各地！

一倍音速度稱為「1 馬赫」。協和號飛機可以達到「2 馬赫」，即為 2 倍的音速。

機翼呈「delta形」，也就是三角形，以減少阻力。

協和號飛機的音速顯示表

「超音速」是指物體在空氣中運行的速度比聲音還快。

每當協和號飛機通過音障時，都會產生非常吵雜的衝擊波，這就稱為……

音爆！

delta一字源自形狀像三角形的希臘字母（Δ）。

協和號在距離地球表面大約20公里的高空中飛航。

36

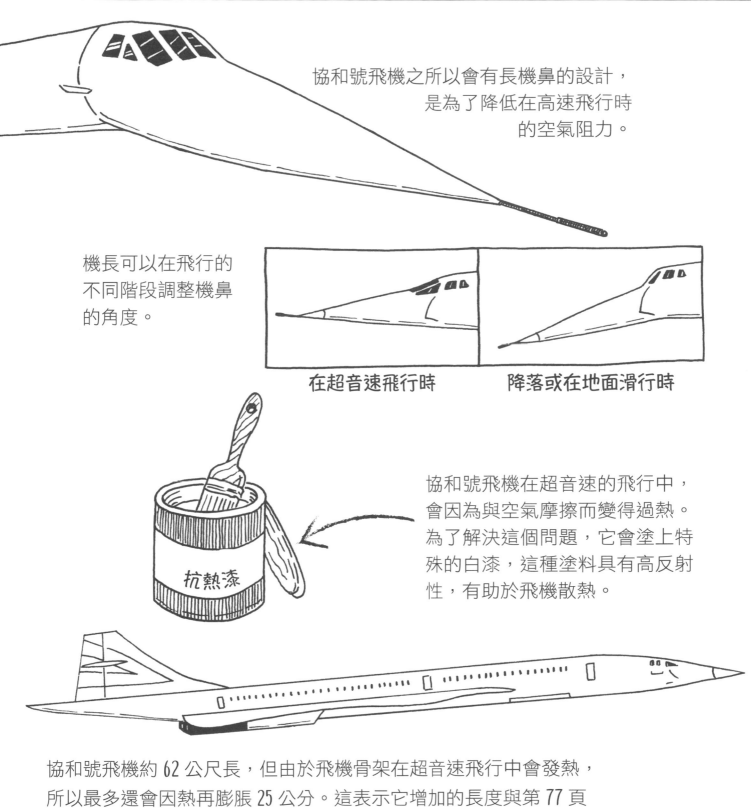

協和號飛機之所以會有長機鼻的設計，
是為了降低在高速飛行時
的空氣阻力。

機長可以在飛行的
不同階段調整機鼻
的角度。

在超音速飛行時　　　　降落或在地面滑行時

協和號飛機在超音速的飛行中，
會因為與空氣摩擦而變得過熱。
為了解決這個問題，它會塗上特
殊的白漆，這種塗料具有高反射
性，有助於飛機散熱。

抗熱漆

協和號飛機約 62 公尺長，但由於飛機骨架在超音速飛行中會發熱，
所以最多還會因熱再膨脹 25 公分。這表示它增加的長度與第 77 頁
上的協和號飛機模型長度差不多。

基於成本增加以及對安全性和噪音污染的考量，
協和號飛機在 2003 年退役了。不過有些富有的
粉絲計劃要購買一駕協和號飛機，
讓它再度翱翔天際。

請運用第 77 頁的紙模型，讓協和號飛機再次飛上天。

火箭科學

中國大約在 **1,000** 年前發明了火箭，時間點大概是在發明火藥之後。火藥點燃後會產生熱氣，這些熱氣會迅速膨脹，並將火箭推向空中。

中國早期的「火箭」

有個中國傳說講到一位名叫萬虎的官員，將自己綁在掛著 47 支點燃煙火的椅子上，並拿著 2 隻風箏，希望煙火將他往上射入空中。悲哀的是，他就這樣爆炸了（千萬別在家嘗試！）。

火箭數百年來主要用於發動戰爭和進行破壞。不過到了 1947 年，耶格爾駕駛裝載火箭動力的貝爾 X-1 號實驗飛機，成為第一個突破音障的人（請參閱第 31 頁）。

阿波羅11號

阿波羅11號任務紀念章

貝爾X-1號飛機的最高時速為每小時 1,541公里。

在今日，火箭通常與太空飛行相關。 1961 年首次載人繞行地球軌道的任務，就是用火箭將太空人尤里·加加林（Yuri Gagarin，1934 年~1968 年）送入太空。1969 年讓人類首次登陸月球的阿波羅計畫，也是利用火箭將太空人載到月球上。

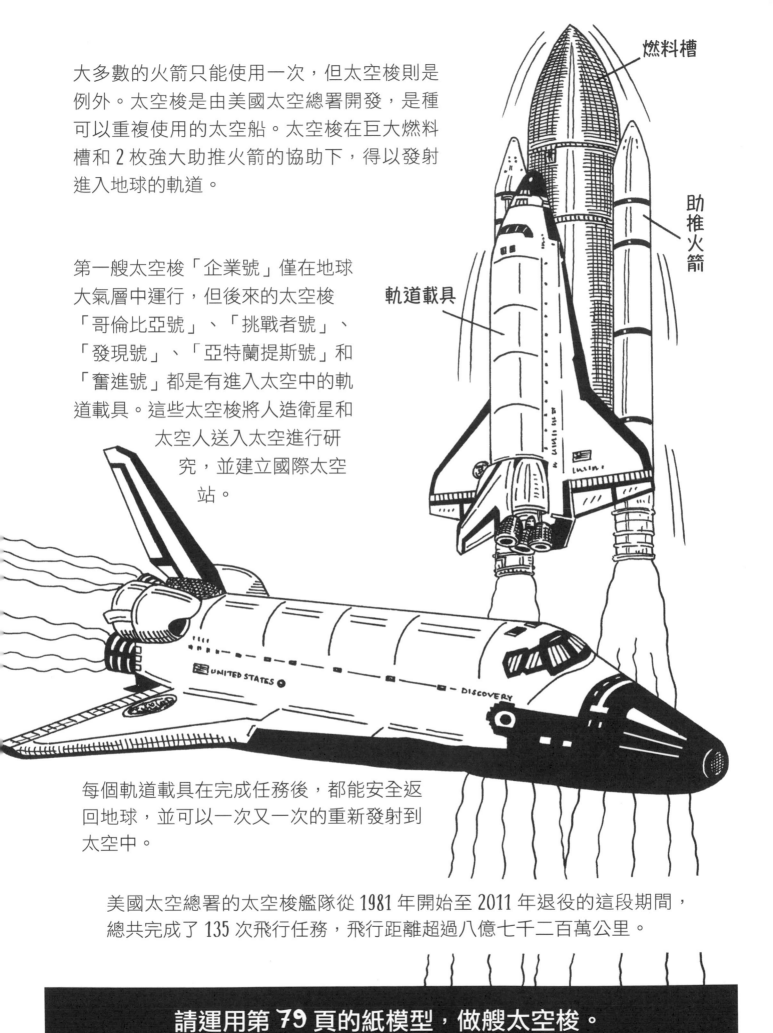

大多數的火箭只能使用一次，但太空梭則是例外。太空梭是由美國太空總署開發，是種可以重複使用的太空船。太空梭在巨大燃料槽和 2 枚強大助推火箭的協助下，得以發射進入地球的軌道。

第一艘太空梭「企業號」僅在地球大氣層中運行，但後來的太空梭「哥倫比亞號」、「挑戰者號」、「發現號」、「亞特蘭提斯號」和「奮進號」都是有進入太空中的軌道載具。這些太空梭將人造衛星和太空人送入太空進行研究，並建立國際太空站。

燃料槽

助推火箭

軌道載具

每個軌道載具在完成任務後，都能安全返回地球，並可以一次又一次的重新發射到太空中。

美國太空總署的太空梭艦隊從 1981 年開始至 2011 年退役的這段期間，總共完成了 135 次飛行任務，飛行距離超過八億七千二百萬公里。

請運用第 79 頁的紙模型，做艘太空梭。

回到未來

經過從昆蟲一路到太空人這段在地球上歷經數百萬年的
飛行之旅後，未來的飛行將會如何發展呢？

無人機這種可操縱的小型直升機模型，
已經可以在空中飛行。除了受到玩家
歡迎，目前也正在接受測試，以便用
來做為可以宅配貨物到家的工具。

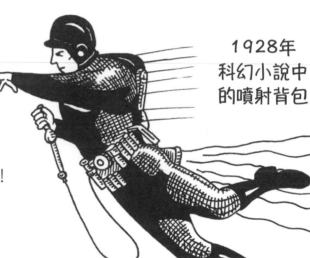

1928年
科幻小說中
的噴射背包

背著噴射背包飛行的古老夢想，
今日已經能夠實現。
不過，目前的噴射背包最多只能
使用17分鐘，而且費用超過1,500萬台幣！

最後，如果能像哈利‧波特一樣，
搭著飛天汽車去上學，你覺得怎麼樣呢？
目前已經有幾個可用的飛行汽車原型
，而且嚇人的是，你甚至不用
有飛行執照就能駕駛了。

這個飛行汽車模型
能以時速96.5公里飛行。

現在是時候動手製作模型，並進行試飛了。在你開始剪下紙模型之前，
請仔細閱讀每個模型上的所有說明。務必沿著實線剪下模型零件，
並沿著上頭的虛線摺成型。使用剪刀時請盡量保持手部穩定，
避免不小心將說明的部分剪掉了。還有最重要的是，要玩得開心，也請記得：
想飛上天，已經不會受到限制了！

巨脈蜻蜓

請依下列步驟做出巨脈蜻蜓:

- 沿著實線剪下紙模型。
- 沿著虛線摺疊。
- 在綠色區域塗上黏膠, 按照説明黏起來。

剪開紅線

剪開紅線

身體與翅膀

將這裡黏合

將這裡黏合

下摺並將翅膀黏合

上面部位

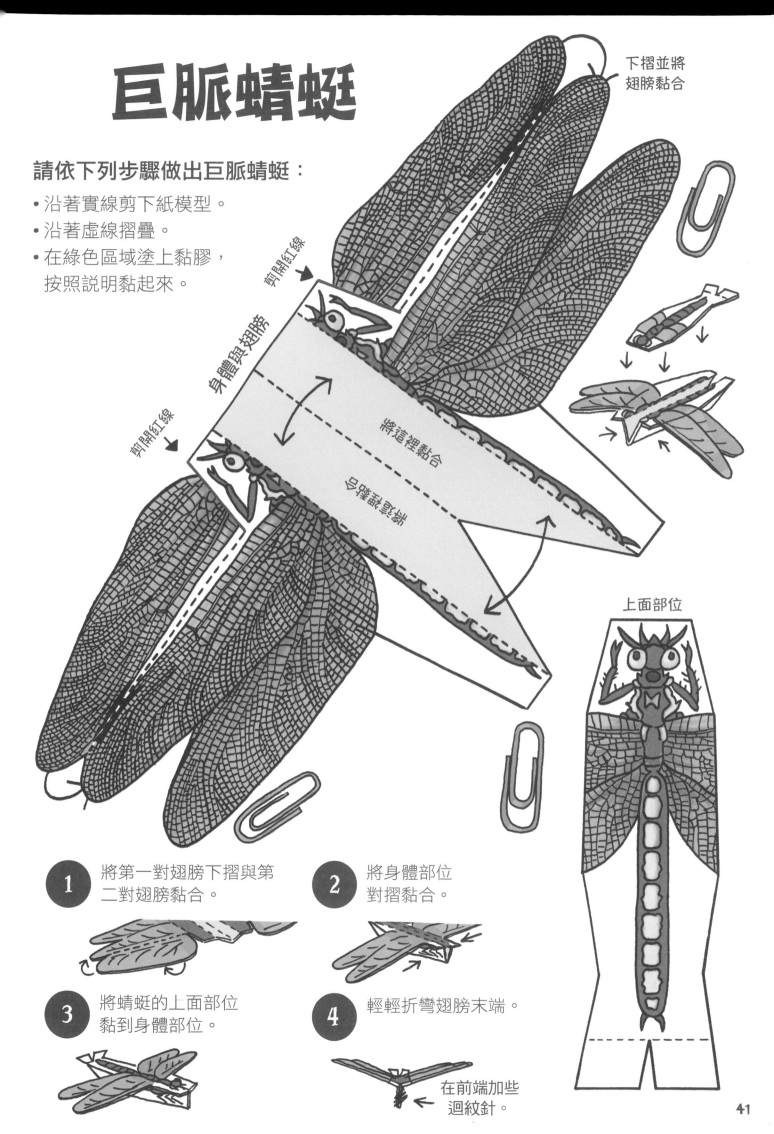

1 將第一對翅膀下摺與第二對翅膀黏合。

2 將身體部位對摺黏合。

3 將蜻蜓的上面部位黏到身體部位。

4 輕輕折彎翅膀末端。

在前端加些迴紋針。

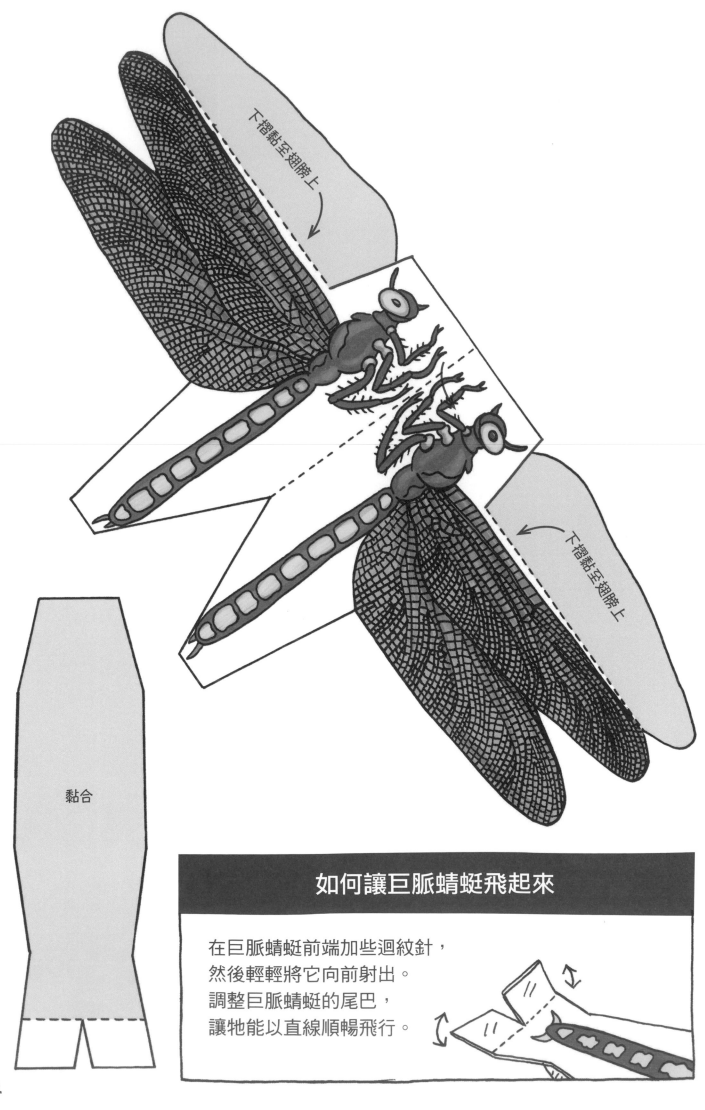

下摺黏至翅膀上

下摺黏至翅膀上

黏合

如何讓巨脈蜻蜓飛起來

在巨脈蜻蜓前端加些迴紋針，
然後輕輕將它向前射出。
調整巨脈蜻蜓的尾巴，
讓牠能以直線順暢飛行。

帝王蝶

請依下列步驟做出帝王蝶:

• 沿著實線剪下紙模型。

• 沿著虛線摺疊。

• 在綠色區域塗上黏膠,
 按照説明黏起來。

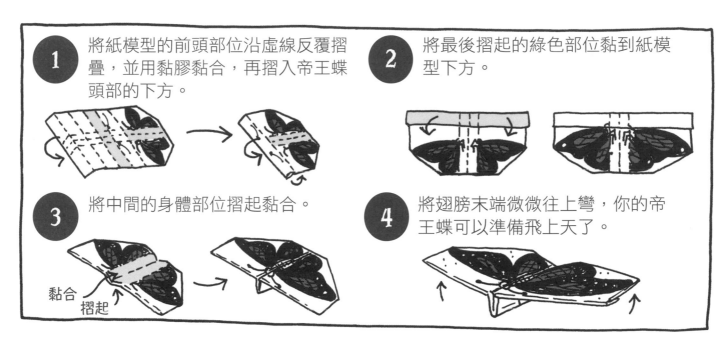

1 將紙模型的前頭部位沿虛線反覆摺疊,並用黏膠黏合,再摺入帝王蝶頭部的下方。

2 將最後摺起的綠色部位黏到紙模型下方。

3 將中間的身體部位摺起黏合。

黏合
摺起

4 將翅膀末端微微往上彎,你的帝王蝶可以準備飛上天了。

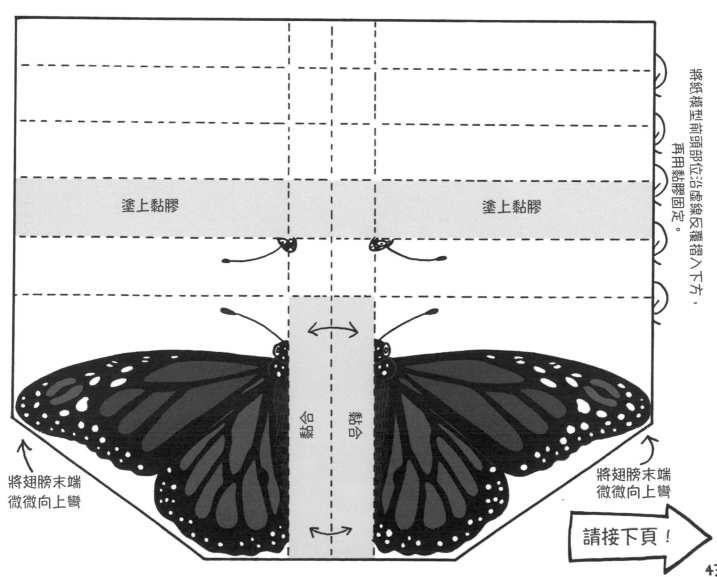

塗上黏膠

塗上黏膠

黏合 黏合

將翅膀末端
微微向上彎

將翅膀末端
微微向上彎

將紙模型前頭部位沿虛線反覆摺入下方,再用黏膠固定。

請接下頁!

如何讓帝王蝶飛起來

輕輕將帝王蝶射到空中。
若你用力射出會發生什麼情況？

將翅膀的末端往上或往下彎，
可以調整帝王蝶的飛行狀態。

可以試試改變翅膀張開的角度，看看會有什麼不同。

一般型	水平型	陡峭型	下傾型
（微微上傾的角度）	（沒有角度）	（大幅上傾的角度）	（向下傾斜的角度）

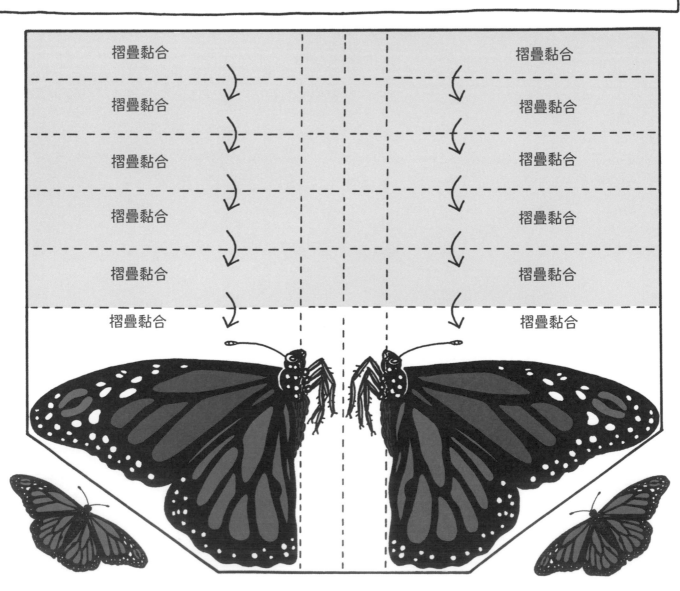

始祖鳥

請依下列步驟做出始祖鳥：

- 沿著實線剪下紙模型。
- 沿著虛線摺疊。
- 在綠色區域塗上黏膠，按照說明黏起來。

1 沿實線剪下始祖鳥的身體與翅膀。身體部位的紅線也請剪開，做出分開頭部的黏貼處。

2 將身體部位翻面，把黏貼處摺起黏到頭部內側。

3 將身體部位摺起黏合，接著把翅膀向下摺平。

4 將翅膀黏到身體上，翅膀部位前方兩片凸出的黏貼處不要黏到。

5 將翅膀部位的黏貼處向下摺好黏起來。

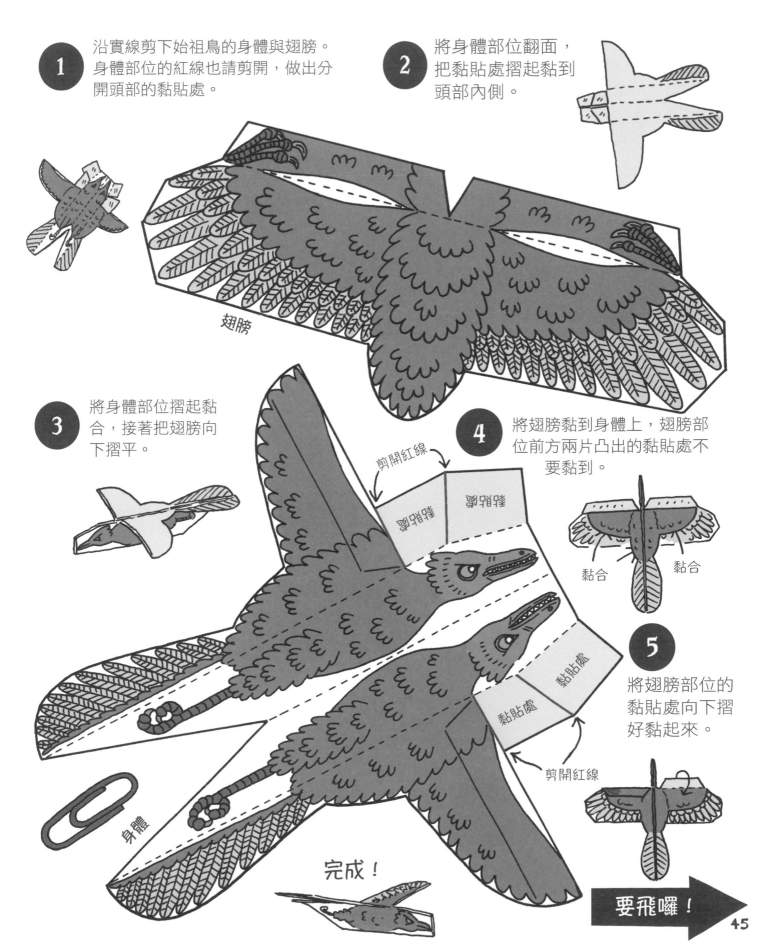

翅膀

剪開紅線

黏貼處
黏貼處

黏合　黏合

身體

黏貼處　黏貼處

剪開紅線

完成！

要飛囉！

45

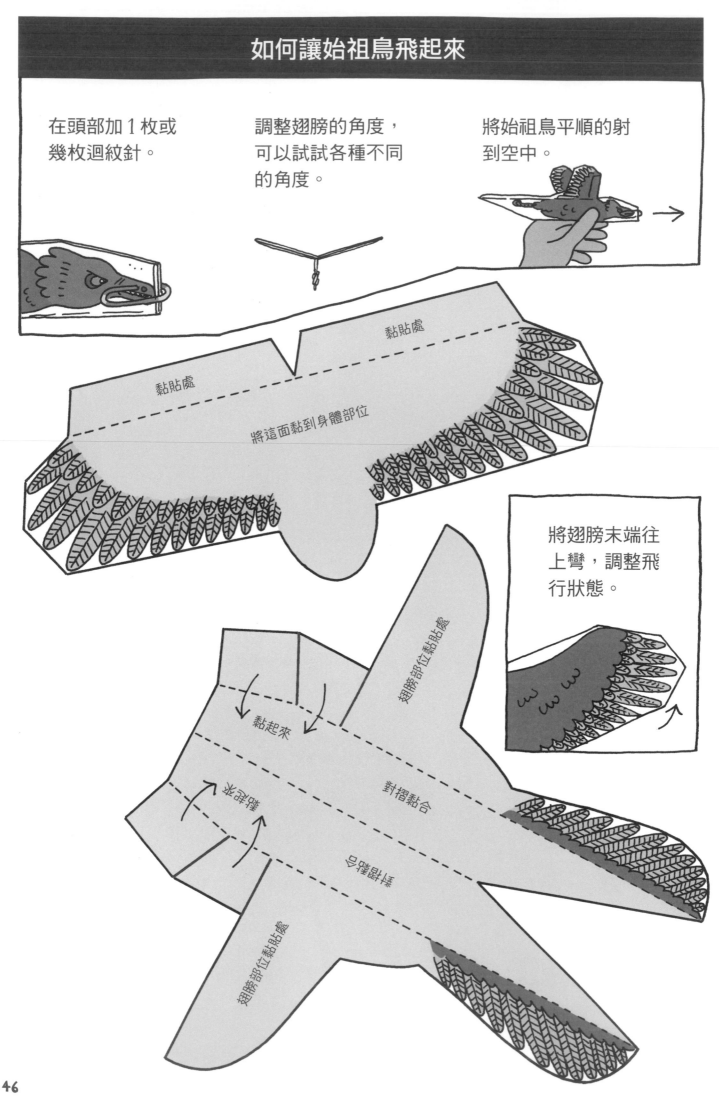

在頭部加 1 枚或幾枚迴紋針。

調整翅膀的角度，可以試試各種不同的角度。

將始祖鳥平順的射到空中。

黏貼處

黏貼處

將這面黏到身體部位

將翅膀末端往上彎，調整飛行狀態。

翅膀部位黏貼處

黏起來

對摺黏合

對摺黏合

翅膀部位黏貼處

- 沿著實線剪下紙模型。
- 沿著虛線摺疊。
- 在綠色區域塗上黏膠,按照說明黏起來。

1 將紙模型翻到背面,沿虛線摺起。

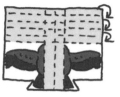

2 沿虛線反覆摺疊並黏合。

3 最後會產生厚厚的長條,再將長條黏到紙模型上。

黏起來

4 按圖示將紙模對摺,並將翅膀向下摺好。

5 在身體的綠色區域塗上黏膠黏起來。

完成!

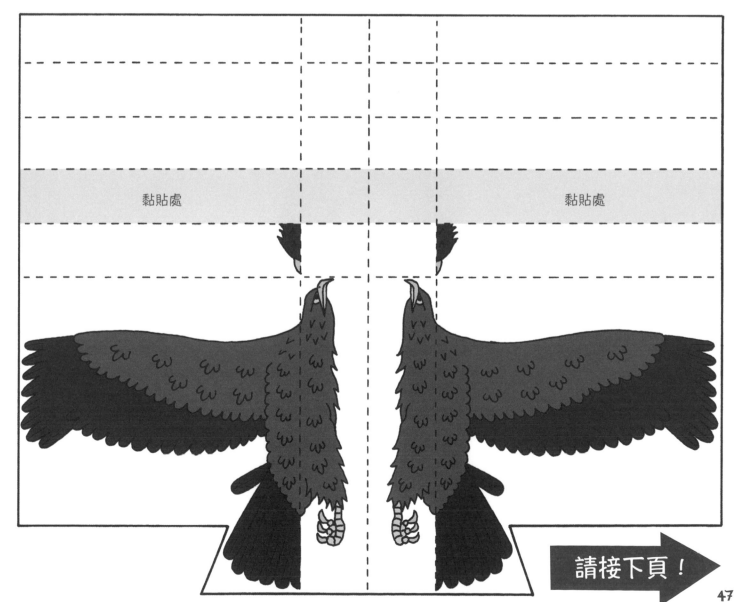

黏貼處　　　　　　　黏貼處

請接下頁!

如何讓金鵰飛起來

最好到戶外或大型室內場地試飛。
金鵰的頭部不用再外加重量。

先將翅膀及尾巴末端向上彎。　　再用力將金鵰向上射入空中。
　　　　　　　　　　　　　　　若你在室外，可以順著風射出。

在經過練習及調整後，這個金鵰紙模型可以做出迴轉、翻滾、繞圈及直線飛行。
你可以試著調整翅膀的角度，做出這些飛行動作。

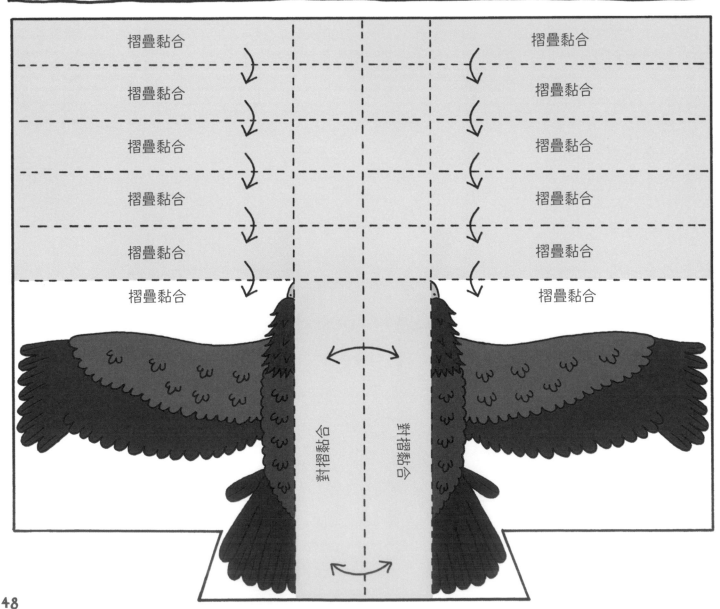

翠鳥

請依下列步驟做出翠鳥：
- 沿著實線剪下紙模型。
- 沿著虛線摺疊。
- 在綠色區域塗上黏膠，按照説明黏起來。

1 將頭部及喙部兩側摺疊黏合至中間處。

2 如圖示將整個紙模型對摺。

3 將翅膀上的黏貼處摺下黏在兩側。

4 將翅膀及尾翼向下摺平。

5 將鳥背黏到身體上。

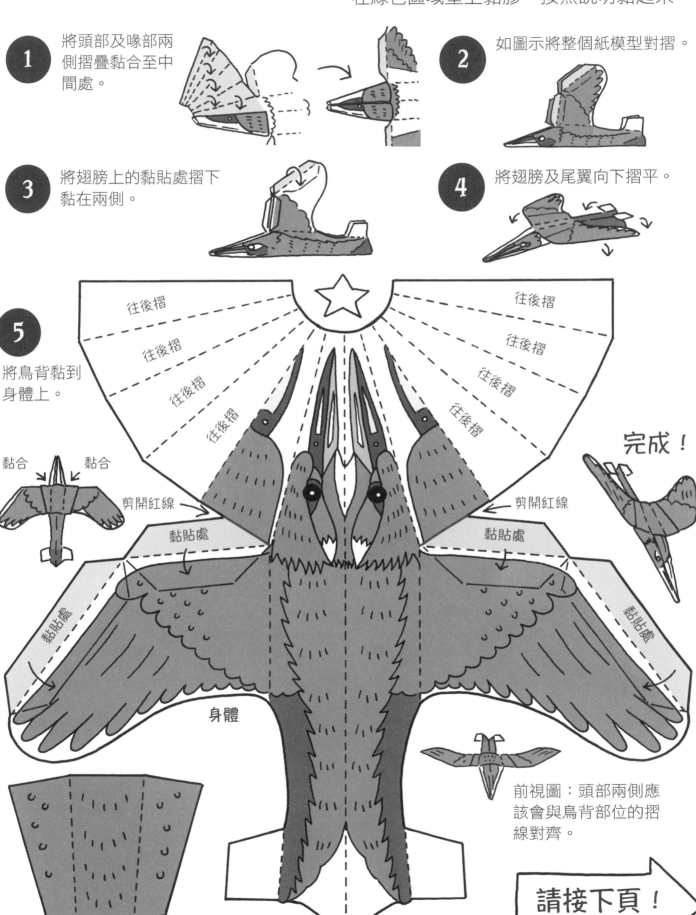

往後摺
往後摺
往後摺
往後摺
往後摺
往後摺
往後摺
往後摺

黏合　黏合
剪開紅線
黏貼處
黏貼處
黏貼處
黏貼處
剪開紅線
黏貼處

身體

鳥背

完成！

前視圖：頭部兩側應該會與鳥背部位的摺線對齊。

請接下頁！

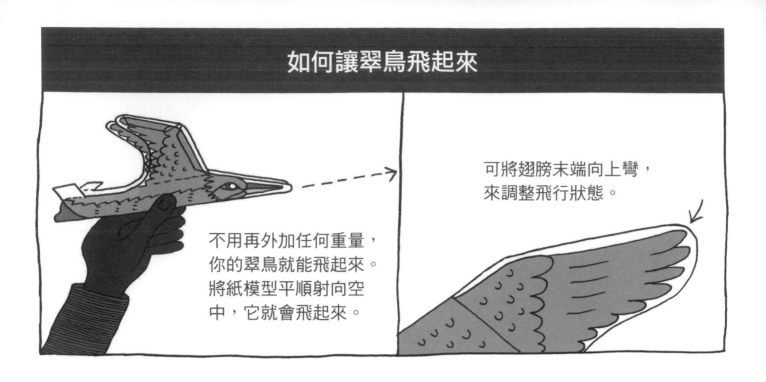

不用再外加任何重量，你的翠鳥就能飛起來。將紙模型平順射向空中，它就會飛起來。

可將翅膀末端向上彎，來調整飛行狀態。

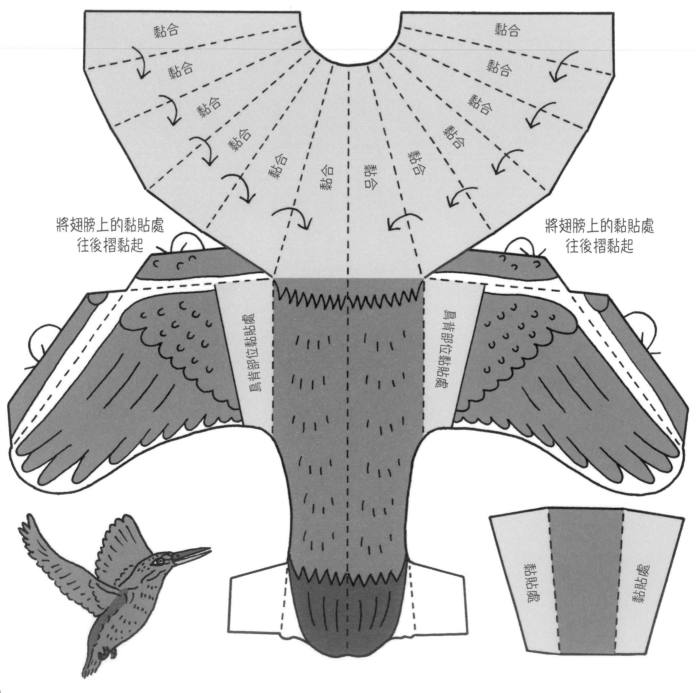

黏合

黏合

黏合

黏合

黏合

黏合

黏合

黏合

黏合

黏合

黏合

黏合

將翅膀上的黏貼處往後摺黏起

將翅膀上的黏貼處往後摺黏起

鳥背部位黏貼處

鳥背部位黏貼處

黏貼處

黏貼處

貓猴

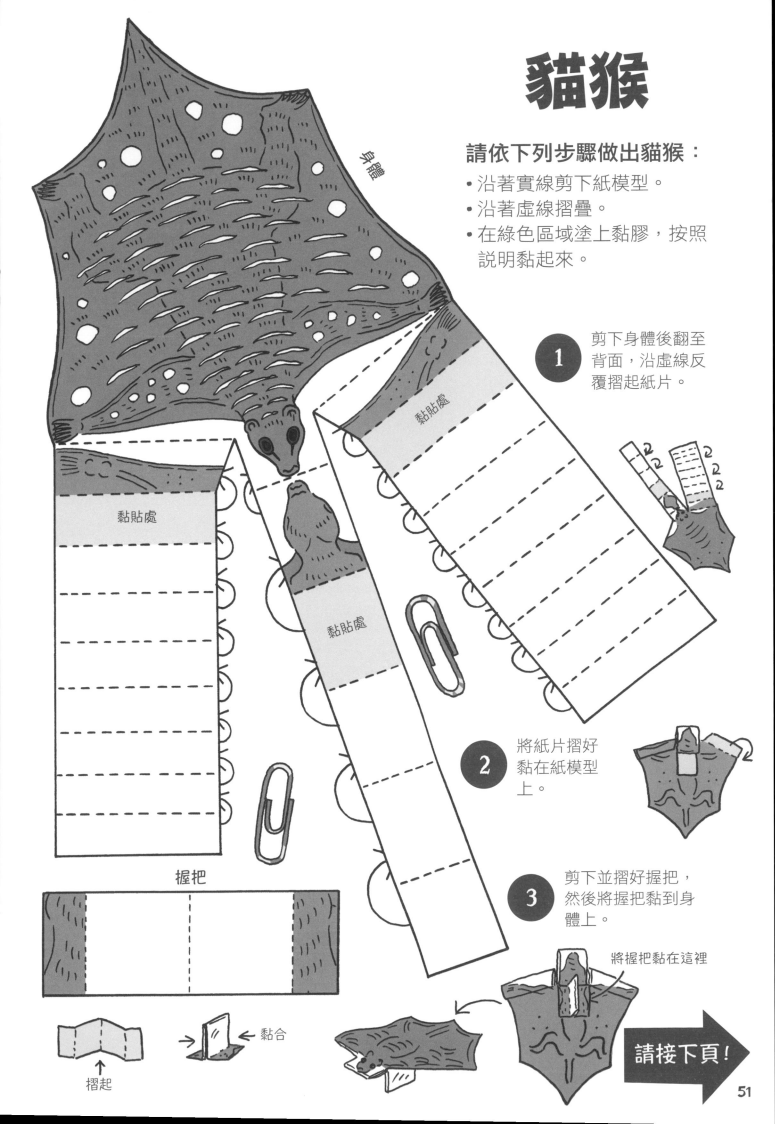

請依下列步驟做出貓猴：

- 沿著實線剪下紙模型。
- 沿著虛線摺疊。
- 在綠色區域塗上黏膠，按照說明黏起來。

身體

黏貼處

黏貼處

黏貼處

握把

黏合

摺起

1 剪下身體後翻至背面，沿虛線反覆摺起紙片。

2 將紙片摺好黏在紙模型上。

3 剪下並摺好握把，然後將握把黏到身體上。

將握把黏在這裡

請接下頁！

如何讓貓猴飛起來

你的貓猴不用再外加重量就能飛起來，不過你還是可以在頭部加些迴紋針，讓貓猴飛得更穩更遠。

將翼膜向上彎也會有幫助。

將貓猴紙模型平順射出即可。還可以將後腳彎起來調整飛行狀態。

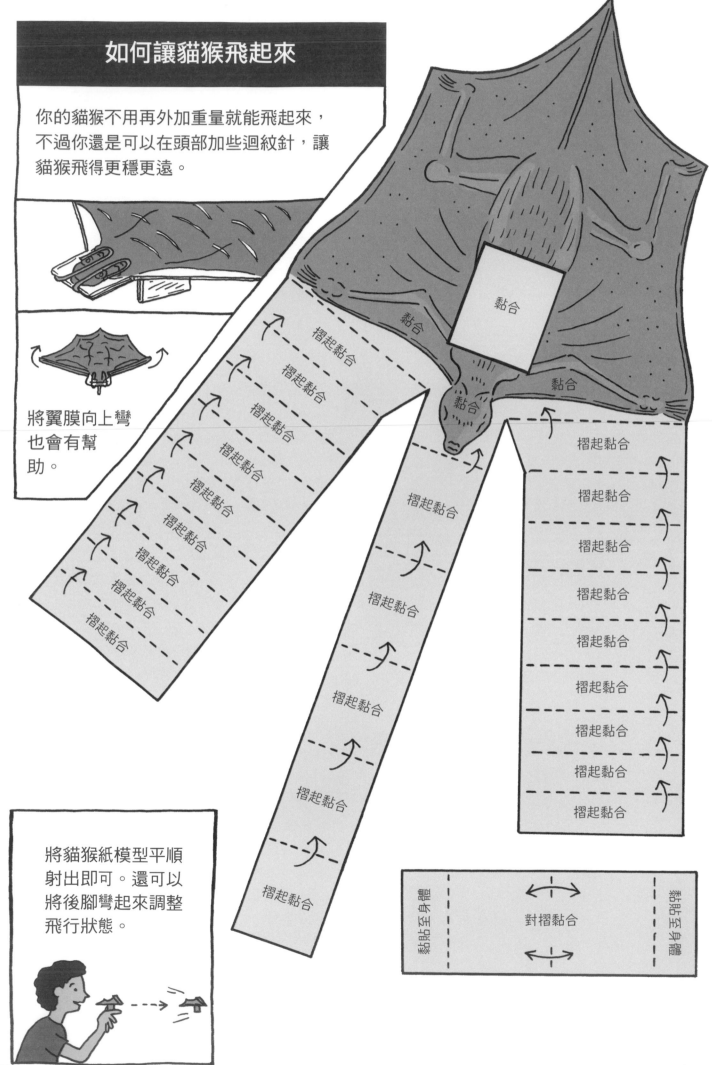

黏合

黏合

黏合

黏合

摺起黏合
摺起黏合
摺起黏合
摺起黏合
摺起黏合
摺起黏合
摺起黏合
摺起黏合
摺起黏合

摺起黏合
摺起黏合
摺起黏合
摺起黏合
摺起黏合
摺起黏合
摺起黏合
摺起黏合
摺起黏合

摺起黏合
摺起黏合
摺起黏合
摺起黏合
摺起黏合

黏貼至身體
對摺黏合
黏貼至身體

飛魚

請依下列步驟做出飛魚：

- 沿著實線剪下紙模型。
- 沿著虛線摺疊。
- 在綠色區域塗上黏膠，按照説明黏起來。

1 剪下飛魚紙模型的所有部位，然後摺好黏合魚的上半身。

2 將飛魚頭部長條摺起黏合。但身體黏貼處先不要塗上黏膠。

3 將飛魚下半身摺起黏好。

4 將飛魚尾部對摺，但先不要塗上黏膠。

5 將飛魚下半身黏在上半身上，然後將翅膀的黏貼處下摺黏好。

6 如下圖所示，將頭部和尾部塗上黏膠，黏在身體的前後端。

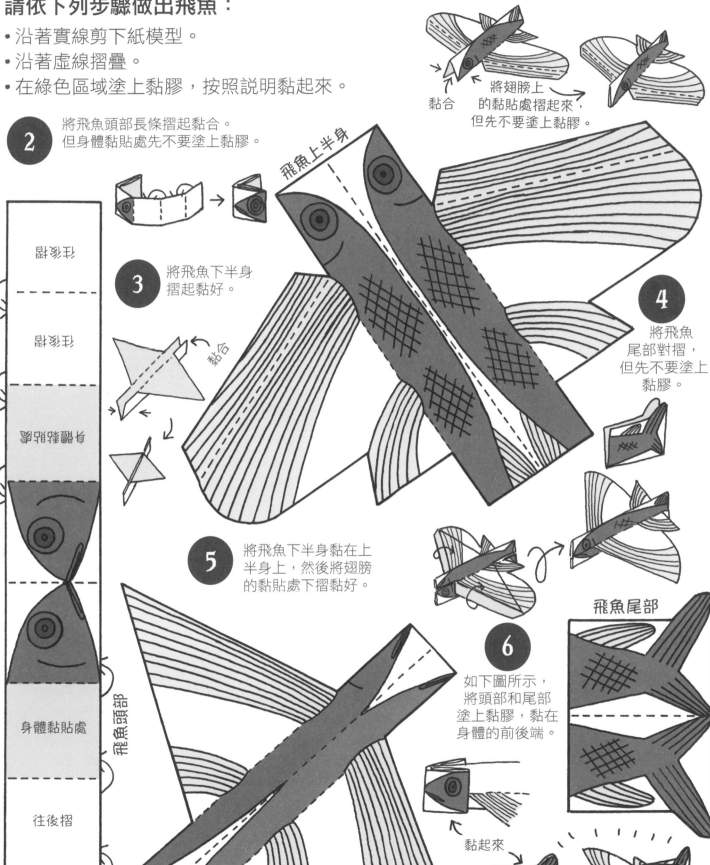

飛魚上半身

飛魚下半身

飛魚頭部

飛魚尾部

飛翼部

飛翼部

身體黏貼處

身體黏貼處

往後摺

往後摺

黏合

黏合

黏起來

將翅膀上的黏貼處摺起來，但先不要塗上黏膠。

請接下頁！

53

在頭部加上 1 枚或幾枚迴紋針。

將前後魚鰭的末端微微向上彎。

將飛魚向前射出,若有需要也可以調整一下魚鰭。

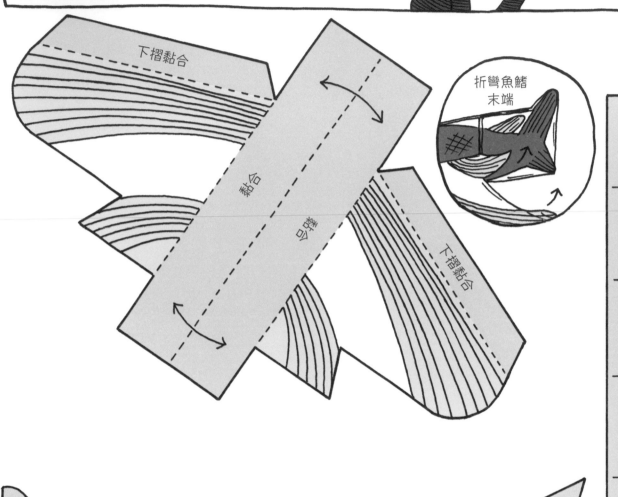

下摺黏合

黏合

黏合

下摺黏合

折彎魚鰭末端

黏起來

黏起來

黏起來

黏起來

黏起來

黏起來

黏起來

黏起來

黏起來

黏起來

黏起來

黏起來

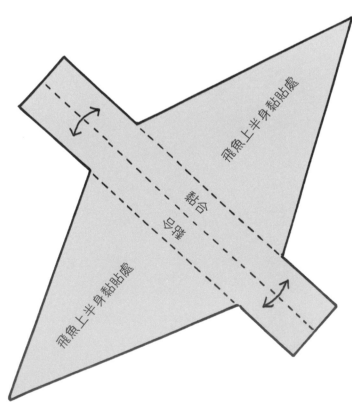

飛魚上半身黏貼處

黏合

飛魚上半身黏貼處

飛天種子

請依下列步驟做出飛天種子:
- 沿著實線剪下紙模型。
- 沿著虛線摺疊。
- 在綠色區域塗上黏膠,按照説明黏起來。

1 剪下旋翼果樹種子的所有部分。將翼的部分沿虛線摺好黏合。

2 如圖所示,將翼的部分對摺黏合。

3 將翼的部分黏到種子上,並按照種子背面標示的順序摺好。

4 將種子部分黏好。

5 將翼向兩側展開。

6 加上迴紋針。

1 剪下翅葫蘆種子。將長條部分摺好黏到種子上。

準備起飛!

翅葫蘆種子

旋翼果樹種子:種子

黏起來

剪開紅線

旋翼果樹種子:翼

剪開紅線

完成!

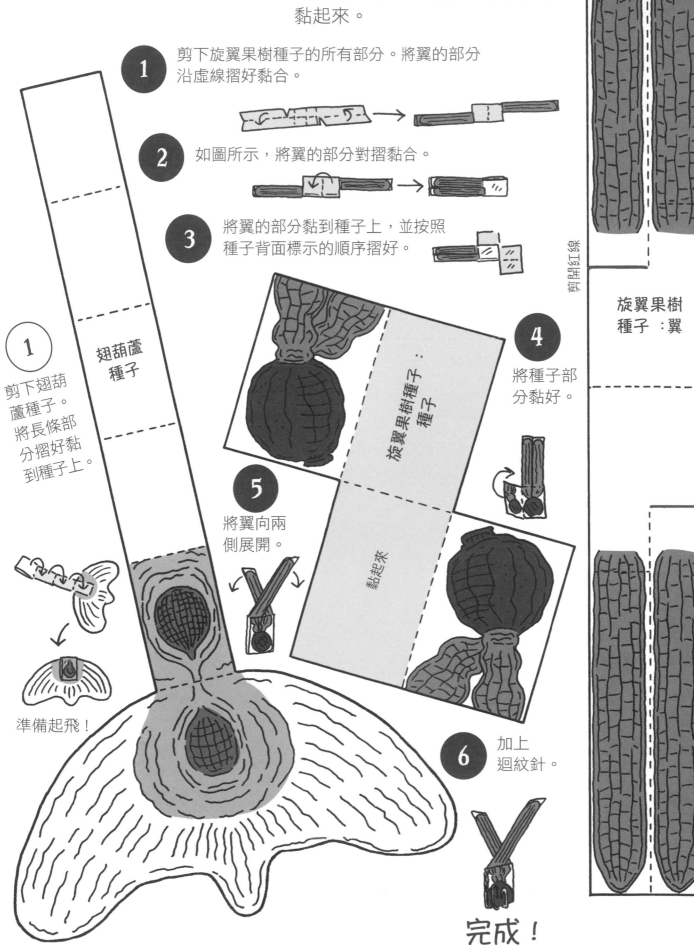
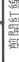

如何讓種子飛起來

將翅葫蘆種子的兩端微微折彎，並將種子輕輕射出，讓它緩緩落下。

它會緩慢繞圈落到地上。

將旋翼果樹種子拋到空中。

黏合

黏合

黏合

將中間部位黏合

黏合

黏合

1
將翼的部分黏在這裡。

3
摺到翼上並黏合。

4
摺到翼上並黏合。

2
上摺蓋住翼的黏貼處並黏合。

黏起來

黏起來

黏起來

黏起來

黏起來

它會旋轉落地。

迴旋鏢

請依下列步驟做出迴旋鏢：

• 沿著實線剪下紙模型。
• 沿著虛線摺疊。
• 在綠色區域塗上黏膠，按照說明黏起來。

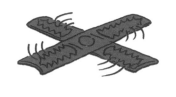

1 沿虛線摺好，做出迴旋鏢的2個翼臂。

2 將每個翼臂摺好黏牢。

3 將兩翼臂的中心部位黏合，或用橡皮筋綁緊。

或

4 將每個翼臂的末端稍微折彎。

請接下頁！

如何讓迴旋鏢飛起來

將迴旋鏢往斜上方拋出，讓迴旋鏢旋轉。

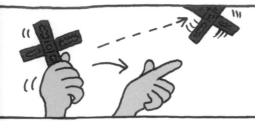

多練習幾次，迴旋鏢就能夠向上飛迴轉，再飛回你那裡。

請在開闊的戶外場地投擲迴旋鏢。

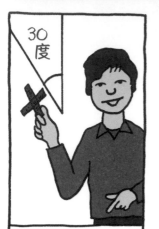

將迴旋鏢往斜上方拋出，擲出角度大約是以垂直線為基準的 30 度角。

迴旋鏢會向上飛去，然後迴轉，再回到你那裡。

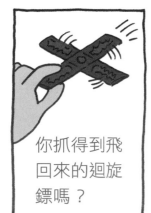

你抓得到飛回來的迴旋鏢嗎？

摺下黏合

摺下黏合

摺下黏合

摺下黏合

摺下黏合

摺下黏合

摺下黏合

摺下黏合

摺下黏合

摺下黏合

龍箭

請依下列步驟做出龍箭：

- 沿著實線剪下紙模型。
- 沿著虛線摺疊。
- 在綠色區域塗上黏膠，按照說明黏起來。

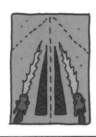 **1**
將整片紙模型
剪下後翻面。

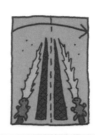 **2**
將紙張對摺。

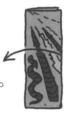 **3**
沿虛線確實摺
出摺痕再展開。

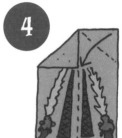 **4**
將上面兩個角往
中間虛線摺。

 5
再將上面的兩條
斜邊往中間虛線
摺。

 6
將尖端向下摺。

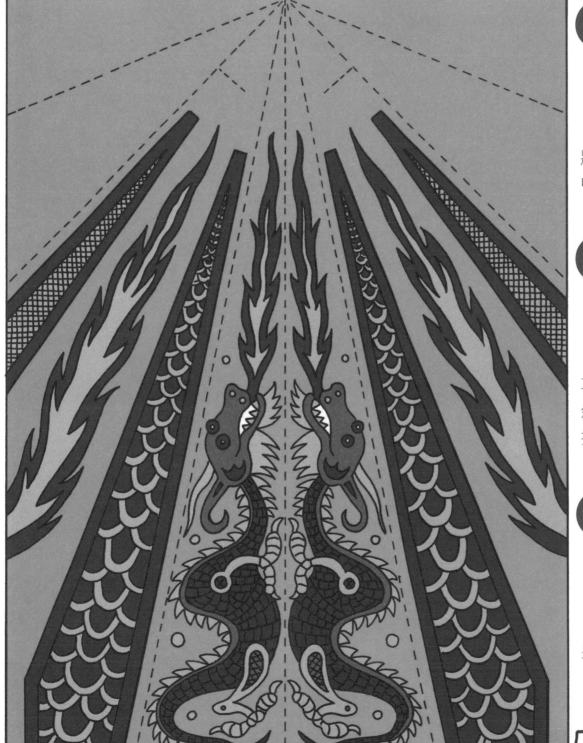

請接下頁！

如何讓龍箭飛起來

將你的龍箭向前射出，像在擲標槍那樣。

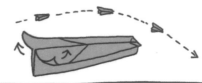

若是你的龍箭會往下飛，請將機翼末端向上彎。

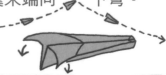

若是你的龍箭過度上傾而在中途頓住，請將機翼末端向　　下彎。

7

將紙模型對摺。

8

沿著虛線將機翼邊緣摺到中線。

9

再將機翼向上攤開。

完成！

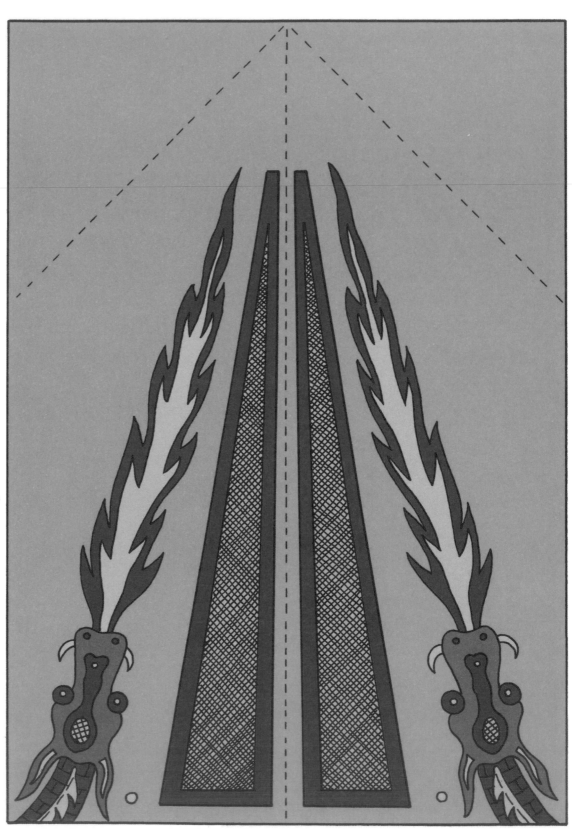

風箏

請依下列步驟做出風箏：

• 沿著實線剪下紙模型。
• 沿著虛線摺疊。
• 在綠色區域塗上黏膠，按照說明黏起來。

風箏骨架

1

將風箏翻到背面，正對自己，沿中線對摺。

2

將側邊沿虛線下摺。

3

將中間部分黏合。

4

展開風箏。

請接下頁！

5 請依下列圖示，做好風箏骨架。

對摺。　　　將兩邊上摺。　　　將中間部位黏合。　　　翻過來。

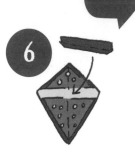

6

將風箏骨架放在
風箏面上黏好。

7

請大人在綁風箏
線的白洞處挖洞，
並用膠帶在周圍
補強。

8

綁線。

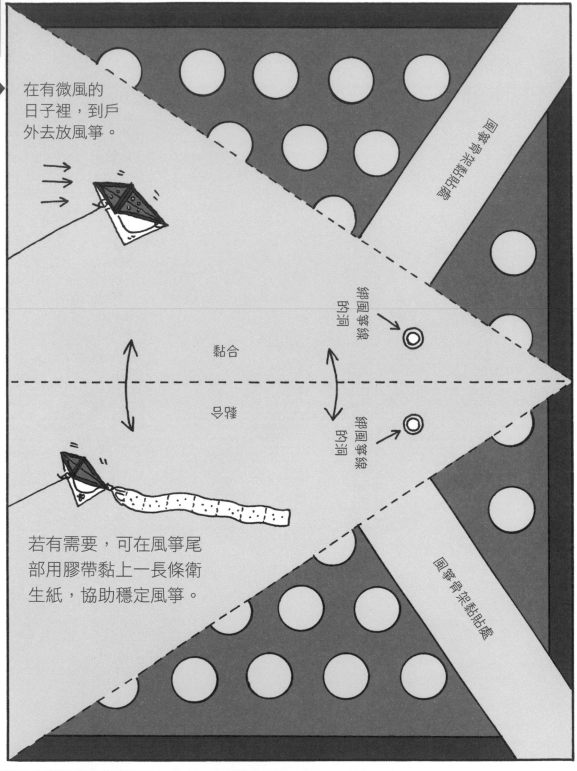

在有微風的
日子裡，到戶
外去放風箏。

風箏骨架黏貼處

綁風箏線
的洞

綁風箏線
的洞

黏合

摺

風箏骨架黏貼處

若有需要，可在風箏尾
部用膠帶黏上一長條衛
生紙，協助穩定風箏。

完成！

黏到風箏面上

中間部分黏合

中間部分黏合

黏到風箏面上

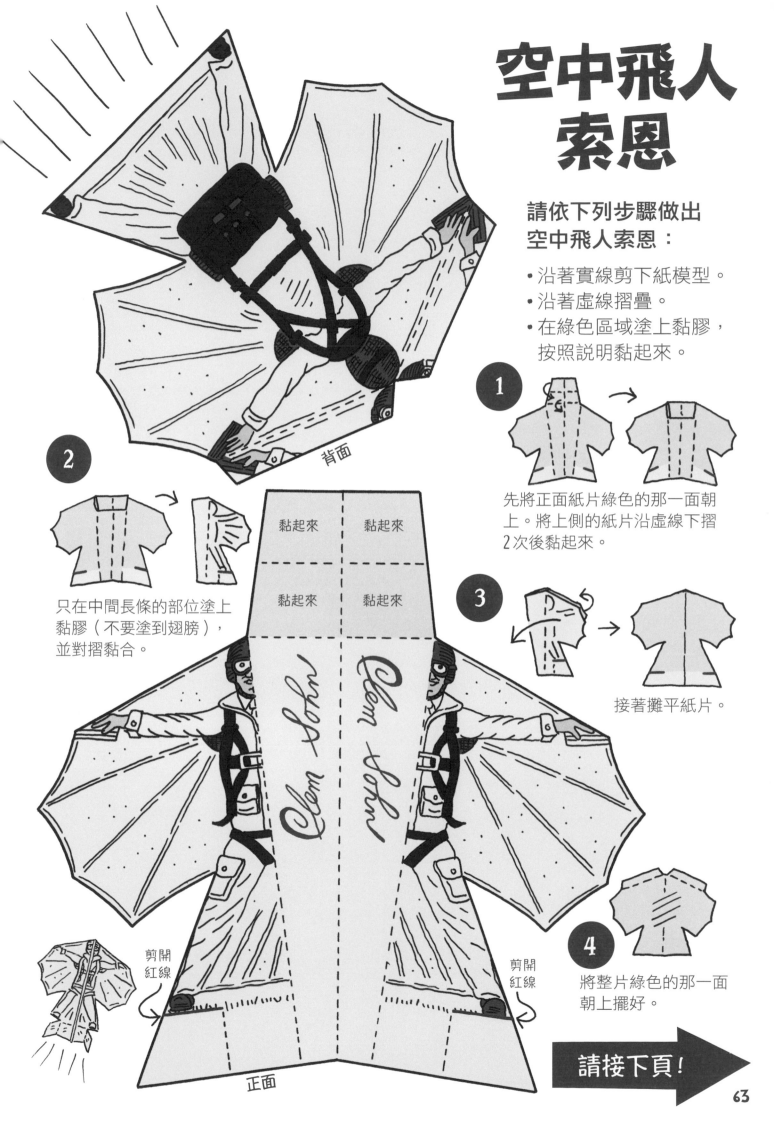

空中飛人
索恩

**請依下列步驟做出
空中飛人索恩：**

- 沿著實線剪下紙模型。
- 沿著虛線摺疊。
- 在綠色區域塗上黏膠，
 按照說明黏起來。

1 先將正面紙片綠色的那一面朝上。將上側的紙片沿虛線下摺2次後黏起來。

2 只在中間長條的部位塗上黏膠（不要塗到翅膀），並對摺黏合。

3 接著攤平紙片。

4 將整片綠色的那一面朝上擺好。

背面

黏起來　黏起來

黏起來　黏起來

Clem Sohn　Clem Sohn

剪開紅線

剪開紅線

正面

請接下頁！

5

黏起來

將2張紙片的綠色面黏合，翅膀貼片的部分先不要黏。

6

將翅膀貼片下摺到正面上黏牢。

如何讓索恩飛起來

這個紙模型可以在室內飛得很好，不過也可以到戶外飛飛看。

多練習幾次，就可以讓這個紙模型繞圈旋轉後滑翔。

翅膀貼片

翅膀貼片

正面黏合處

正面黏合處

黏合

翅膀

7 將翅膀末端向上彎，並將後方尾翼下摺。

前視圖

黏起來　黏起來

對摺黏合　對摺黏合

背面黏合處　　　背面黏合處

8 在前頭加些迴紋針就完成了。

凱利
滑翔機

請依下列步驟做出凱利滑翔機：

- 沿著實線剪下紙模型。
- 沿著虛線摺疊。
- 在綠色區域塗上黏膠，按照說明黏起來。

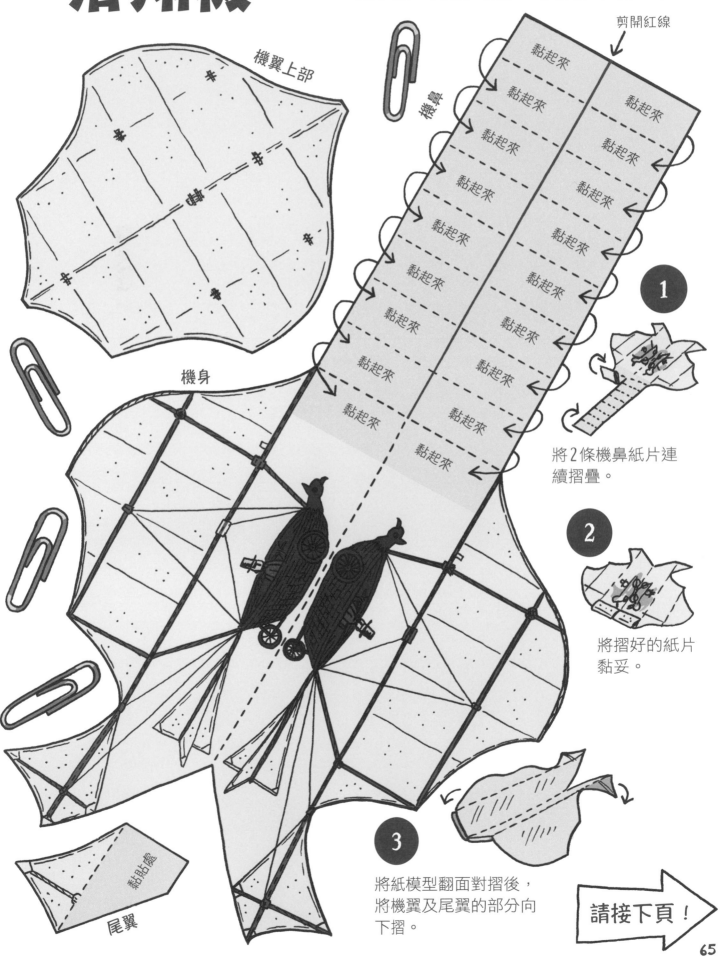

機翼上部

機鼻

剪開紅線

黏起來

機身

機鼻紙片連續摺疊。

1 將2條機鼻紙片連續摺疊。

2 將摺好的紙片黏妥。

3 將紙模型翻面對摺後，將機翼及尾翼的部分向下摺。

黏貼處

尾翼

請接下頁！

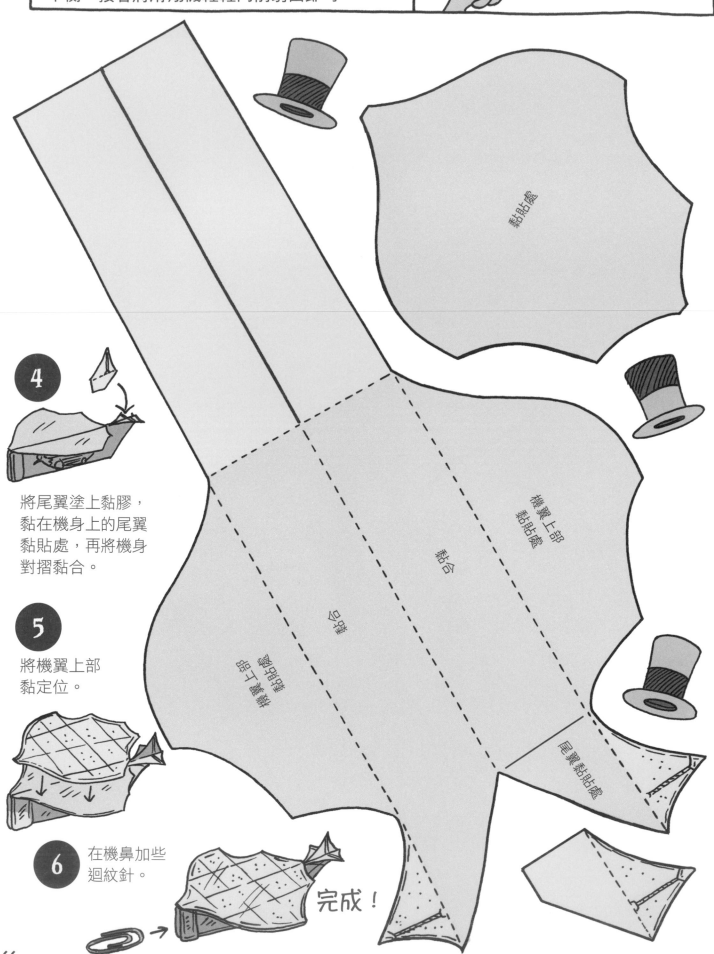

4

將尾翼塗上黏膠，黏在機身上的尾翼黏貼處，再將機身對摺黏合。

5

將機翼上部黏定位。

6 在機鼻加些迴紋針。

完成！

黏貼處

機翼上部黏貼處

黏合

機翼上部黏貼處

尾翼黏貼處

李林塔爾滑翔機

請依下列步驟做出李林塔爾滑翔機：

• 沿著實線剪下紙模型。

• 沿著虛線摺疊。

• 在綠色區域塗上黏膠，按照説明黏起來。

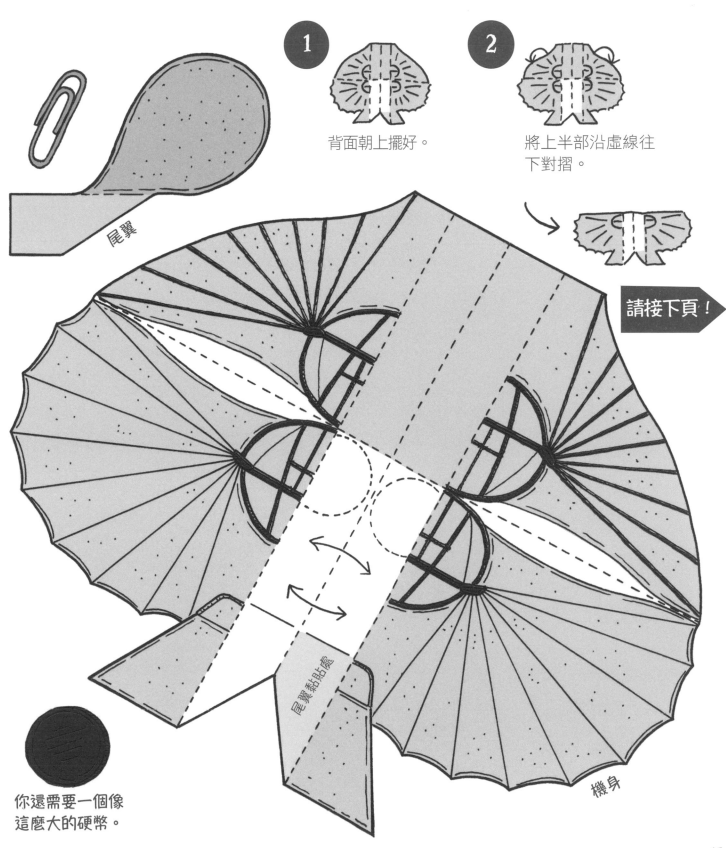

1 背面朝上擺好。

2 將上半部沿虛線往下對摺。

請接下頁！

尾翼

機身

尾翼黏貼處

你還需要一個像
這麼大的硬幣。

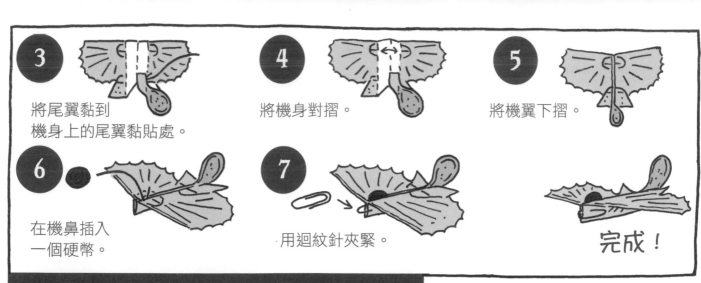

3 將尾翼黏到機身上的尾翼黏貼處。

4 將機身對摺。

5 將機翼下摺。

6 在機鼻插入一個硬幣。

7 用迴紋針夾緊。

完成！

如何讓滑翔機滑翔

輕輕向前射出你的滑翔機。硬幣會增加滑翔機的重量，所以射出時請小心。

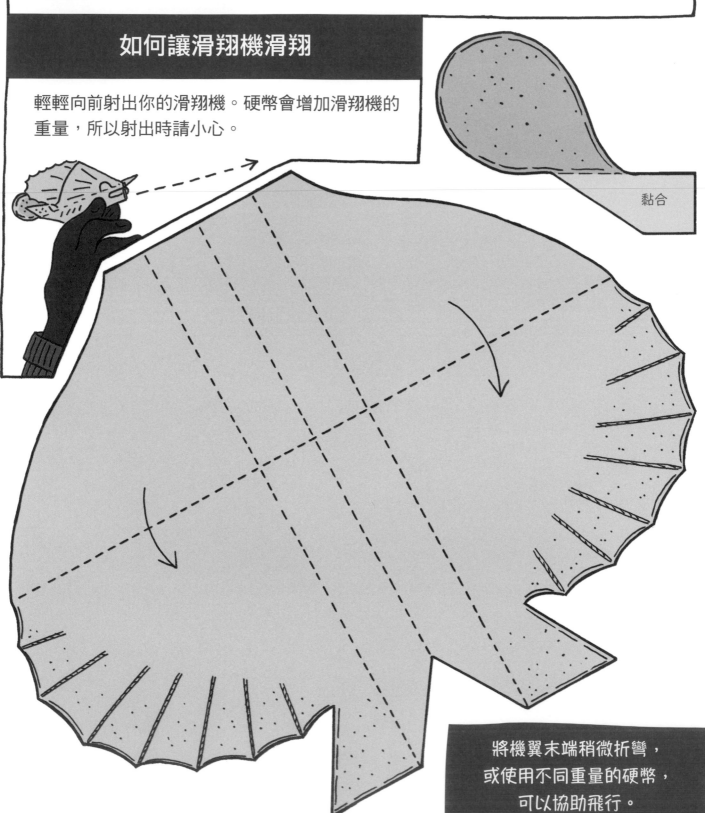

黏合

將機翼末端稍微折彎，或使用不同重量的硬幣，可以協助飛行。

萊特兄弟飛行者1號

請依下列步驟做架萊特兄弟飛行者1號：

- 沿著實線剪下紙模型。
- 沿著虛線摺疊。
- 在綠色區域塗上黏膠，按照說明黏起來。

1 將主機翼翻至背面下摺黏合。

2 將主機翼側邊上摺。有字的那面要朝下。

3 摺好上機翼，跟主機翼黏合。

主機翼

握把

黏貼處　　　W　　　黏貼處

上機翼

4 重複步驟 1~3 製作升降舵。

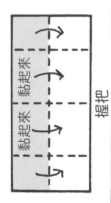

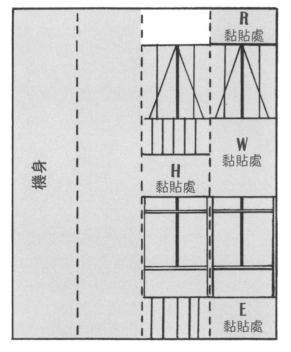

機身

R 黏貼處

W 黏貼處

H 黏貼處

E 黏貼處

5 將握把沿長邊對摺。然後如下圖所示沿著3條虛線摺好黏合。

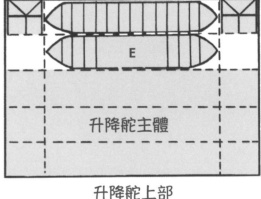

E

升降舵主體

升降舵上部

方向舵

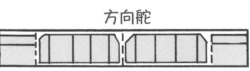

6 摺好機身。

7 黏合。

8 摺好黏合方向舵。

請接下頁！

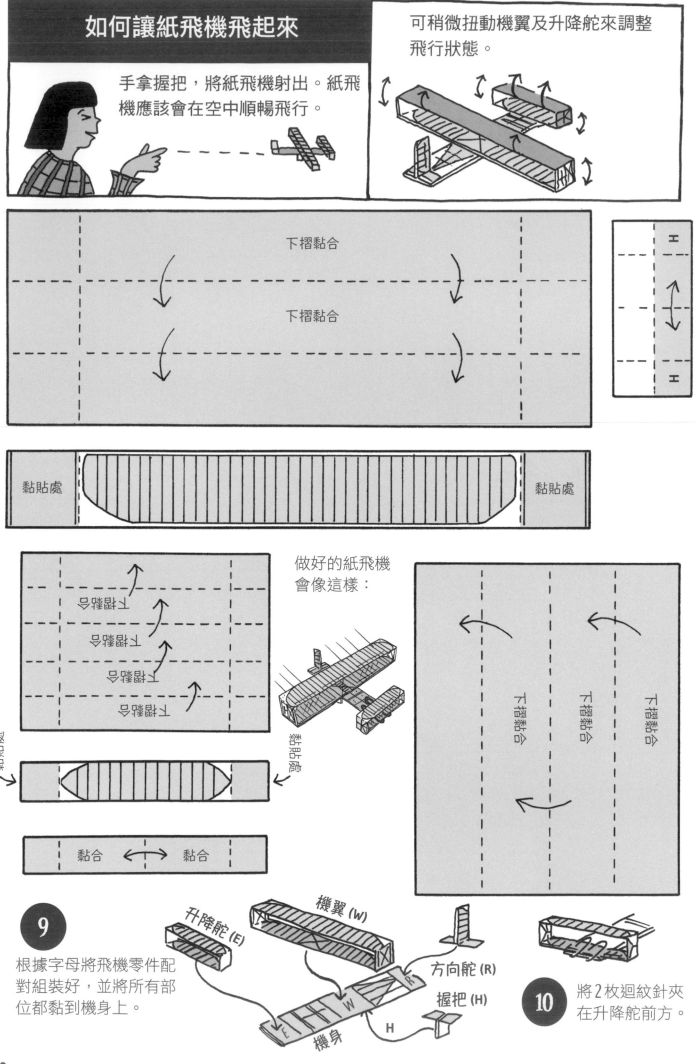

如何讓紙飛機飛起來

手拿握把,將紙飛機射出。紙飛機應該會在空中順暢飛行。

可稍微扭動機翼及升降舵來調整飛行狀態。

H

H

下摺黏合

下摺黏合

黏貼處

黏貼處

下摺黏合

下摺黏合

下摺黏合

下摺黏合

做好的紙飛機會像這樣:

黏貼處

下摺黏合

下摺黏合

下摺黏合

黏貼處

黏貼處

黏合 ← → 黏合

9 根據字母將飛機零件配對組裝好,並將所有部位都黏到機身上。

升降舵 (E)

機翼 (W)

方向舵 (R)

握把 (H)

機身

10 將2枚迴紋針夾在升降舵前方。

布雷奧11號
單翼飛機

請依下列步驟做架布雷奧11號單翼飛機：

- 沿著實線剪下紙模型。
- 沿著虛線摺疊。
- 在綠色區域塗上黏膠，按照說明黏起來。

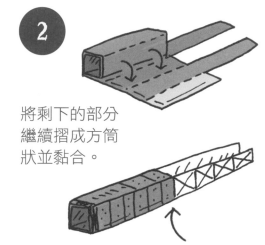

1

先將機身的背面朝上，沿著虛線摺疊，做成方筒狀黏好。

2

將剩下的部分繼續摺成方筒狀並黏合。

摺好的機身會像這樣。

3

將尾翼像這樣摺好黏合。

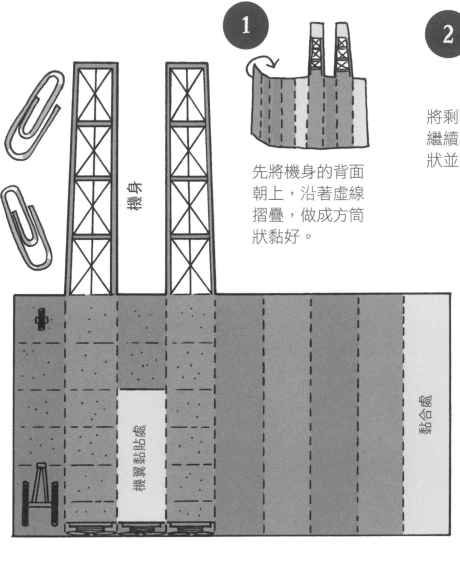

機身

機翼黏貼處

黏合處

機身黏貼處

機翼

尾翼

黏起來

黏起來

請接下頁！

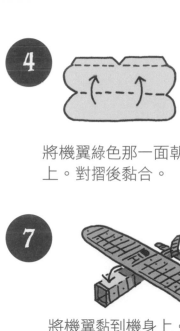

4 將機翼綠色那一面朝
上。對摺後黏合。

5 將黏貼處下摺黏好。

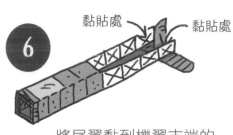

6 將尾翼黏到機翼末端的
內層。尾翼要像圖示一
樣向上立起。

7 將機翼黏到機身上。

8 在機鼻加上4枚迴紋
針就完成了。

如何讓布雷奧 11 號飛起來

輕輕向前射出你的布雷奧 11 號。調整一下機翼和尾
翼，讓它飛得更好。

看，飛機
飛起來囉！

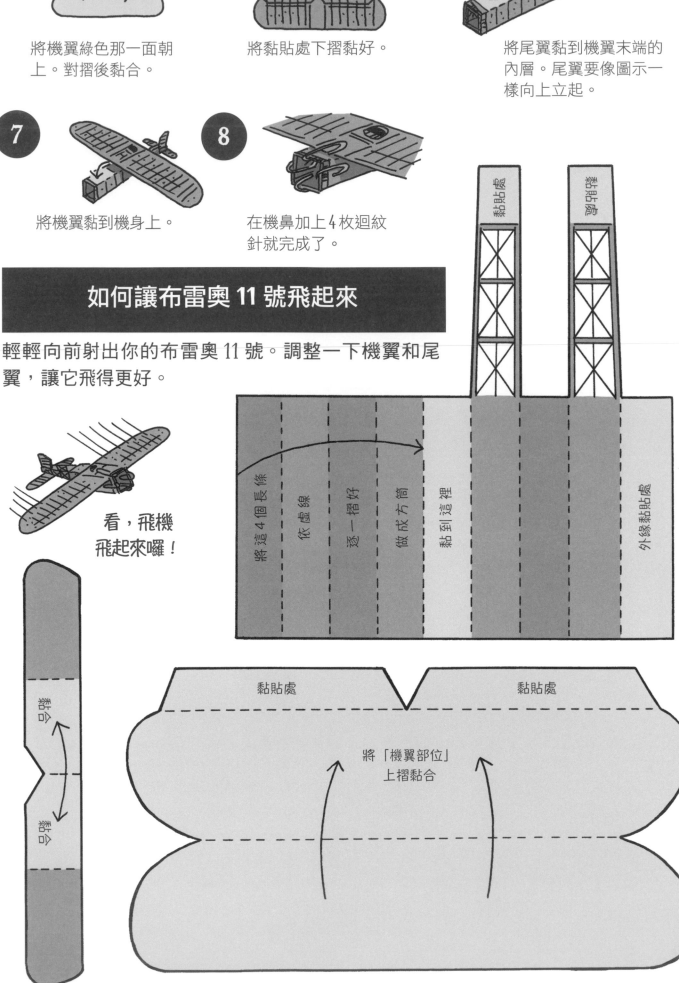

將這4個長條

依虛線

逐一摺好

做成方筒

黏到這裡

黏貼處

黏貼處

外緣黏貼處

黏合

黏合

黏貼處

黏貼處

將「機翼部位」
上摺黏合

直升機螺旋槳葉片

請依下列步驟做出螺旋槳葉片：

- 沿著實線剪下紙模型。
- 沿著虛線摺疊。
- 在綠色區域塗上黏膠，按照說明黏起來。

1 先將螺旋槳葉片1綠色那一面朝上。

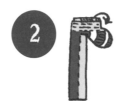

2 反覆沿著虛線將邊緣向下摺疊並黏好。

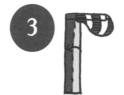

3 將下方長條部分的長邊沿虛線摺下並黏合。

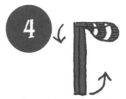

4 將長條緊緊繞圈捲在葉片底部。

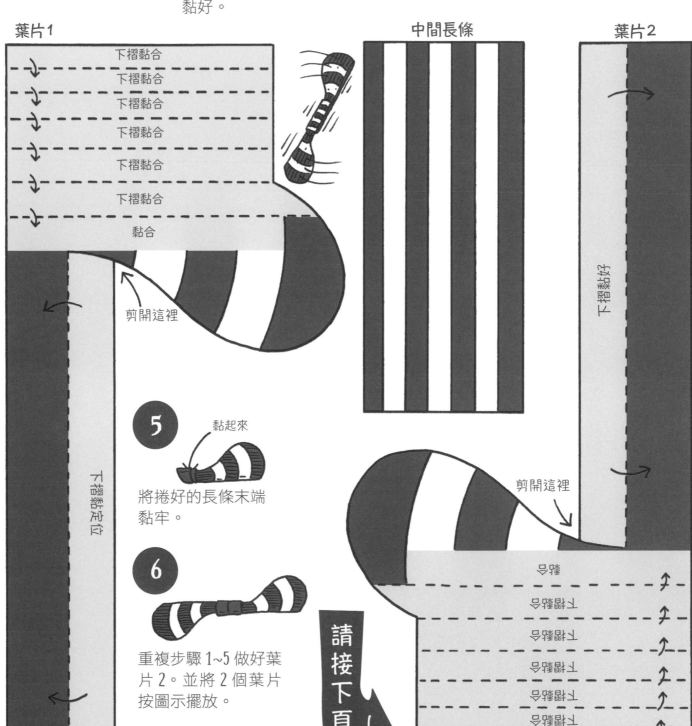

葉片1
下摺黏合
下摺黏合
下摺黏合
下摺黏合
下摺黏合
下摺黏合
黏合

剪開這裡

下摺黏定位

中間長條

葉片2

下摺黏好

剪開這裡

5 將捲好的長條末端黏牢。

黏起來

6 重複步驟 1~5 做好葉片 2。並將 2 個葉片按圖示擺放。

請接下頁！

黏合
下摺黏合
下摺黏合
下摺黏合
下摺黏合
下摺黏合
下摺黏合

如何讓螺旋槳葉片飛起來

將 2 個葉片的圓弧面稍微折彎。

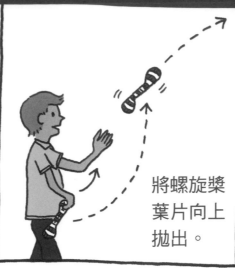

將螺旋槳葉片向上拋出。

葉片會旋轉,並在掉落時展現出環狀的色圈。

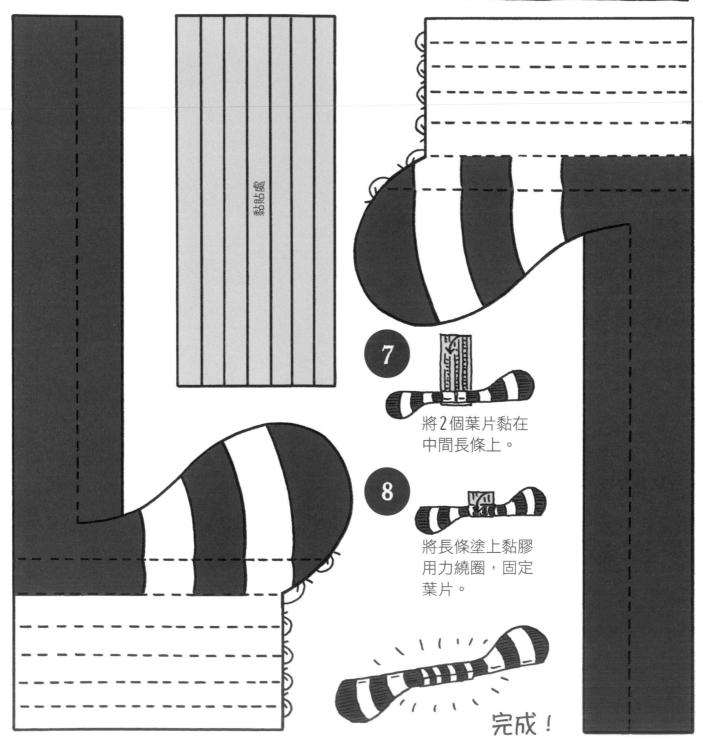

黏貼處

7 將 2 個葉片黏在中間長條上。

8 將長條塗上黏膠用力繞圈,固定葉片。

完成!

懸掛式滑翔機

請依下列步驟做架滑翔機：

- 沿著實線剪下紙模型。
- 沿著虛線摺疊。
- 在綠色區域塗上黏膠，按照說明黏起來。

1 先將機翼的背面朝上，接著將左側紙片沿著虛線下摺，並將貼片1黏定位。

機翼要有微微的弧度

飛行員

機翼黏貼處

2 將右側沿虛線下摺，並將貼片2黏定位。

機翼黏貼處

飛行員黏貼處

機翼

飛行員黏貼處

貼片2黏貼處

兩個機翼的弧度要一樣。

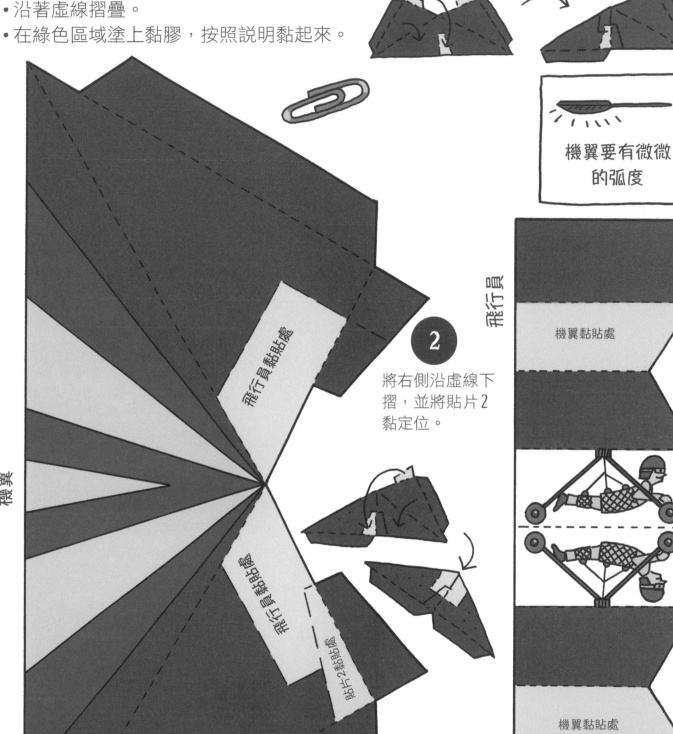

請接下頁……

3 按圖示做好飛行員。

將有紫色面朝上，並將兩
邊向內摺到中間虛線處。

對摺。

將飛行員上方的紫色部
分下摺。

做好的飛行員
像這樣。

4

將飛行員黏到機翼的
飛行員黏貼處。

5 在飛行員的前端頭加上4
枚或更多的迴紋針。

將滑翔機的襟翼
向上彎。

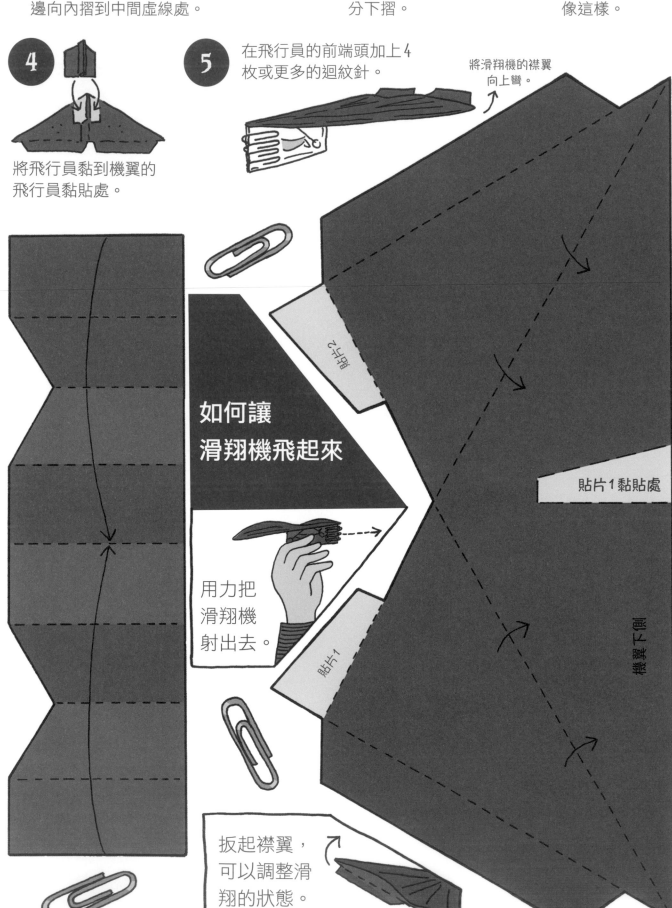

貼片2

貼片1黏貼處

機翼下側

如何讓
滑翔機飛起來

用力把
滑翔機
射出去。

貼片1

扳起襟翼，
可以調整滑
翔的狀態。

協和號飛機

請依下列步驟做架協和號飛機：

- 沿著實線剪下紙模型。
- 沿著虛線摺疊。
- 在綠色區域塗上黏膠，按照説明黏起來。

尾翼

機身

用力壓平虛線

機身

1 將上方兩角摺到中間虛線處壓平。

2 再將上方兩側邊摺到中間虛線處壓平。

3 將兩側邊摺到中間虛線處壓平。

剪開紅線，讓升降舵可以移動。

尾翼黏貼處

剪開紅線，讓升降舵可以移動。

請接下頁！

像擲飛鏢那樣射出你的協和號飛機，飛得好的話，
可以飛超過 10 公尺遠喔！

黏貼處

4
將飛機對摺並
壓平。

5
小心將兩側機翼
往下摺。

6
將尾翼黏在機身
後端裡面。

7
輕輕將機鼻向下彎
（非必須）。

8
可以視情況將後方的
升降舵上摺或下摺。

完成！

哪種機鼻會
飛得比較好？

太空梭

請依下列步驟做艘太空梭：
- 沿著實線剪下紙模型。
- 沿著虛線摺疊。
- 在綠色區域塗上黏膠，按照說明黏起來。

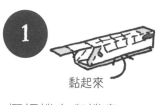

1

黏起來

摺好機身與機鼻，並將機身黏成方筒狀。

2

在機鼻的貼片上塗上黏膠，然後將機鼻向下摺到黏貼處黏好。

3

如圖所示，摺好尾翼，然後黏在機身上。

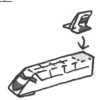

4

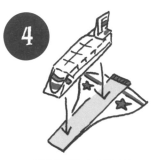

再將機身黏到機翼上。

機翼

機身貼黏處

尾翼

將尾翼摺好黏合

機鼻

剪開紅線 剪開紅線

黏起來 黏起來

黏起來 機翼黏貼處

機身

發射器

黏起來

尾翼黏貼處

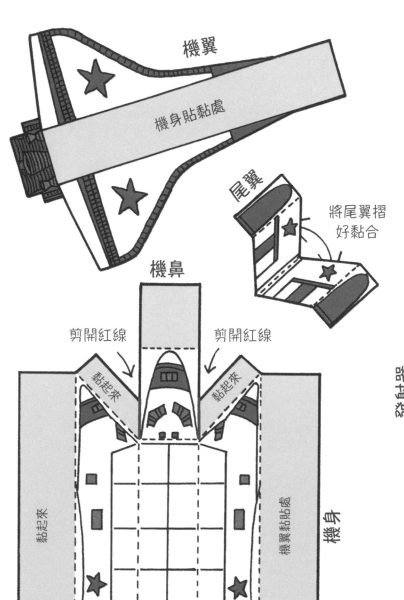

請接下頁！

5

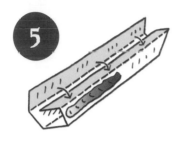

將發射器摺成
方筒狀黏牢。

6

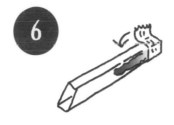

用膠帶在發射器末端
黏一圈，避免被口水
弄溼。

7

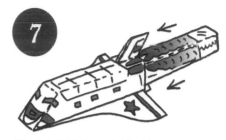

將發射器牢牢插入機身，
準備好要發射太空梭了。

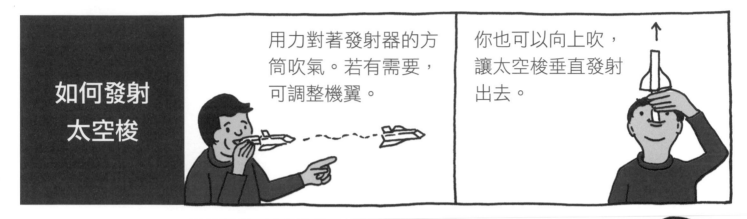

**如何發射
太空梭**

用力對著發射器的方
筒吹氣。若有需要，
可調整機翼。

你也可以向上吹，
讓太空梭垂直發射
出去。

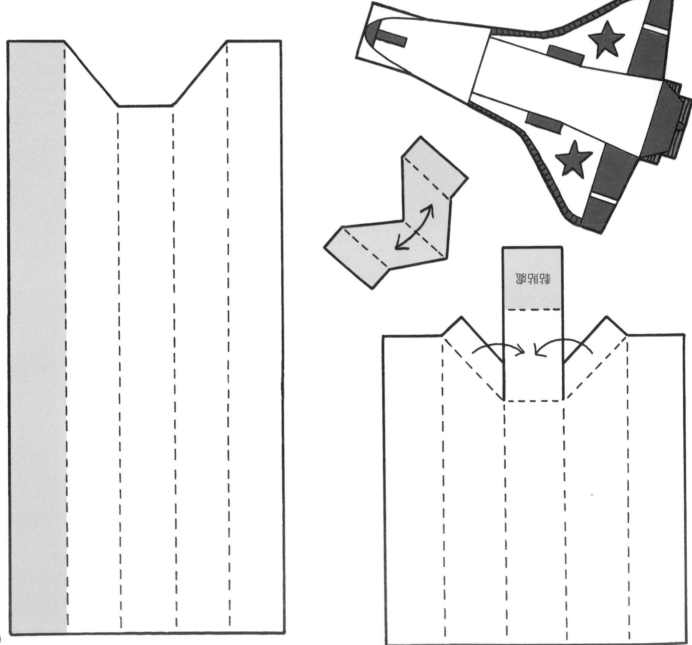

發射器